힐링의 시간,
여행 컬러링

수채화 과슈로 그리는 유럽 여행과 휴식 에세이

힐링의 시간,
여행 컬러링

채록 지음

로그인

먹고살기 위해 재미없는 일을 했습니다. 매일 같은 시간에 출근하고 앉아서 자리를 지키다가, 세상이 어
둑해지면 퇴근하여 직장인들로 가득한 지옥철에 몸을 실었습니다. 의미 없는 가십거리와 누군가가 올린
SNS를 하염없이 보며 집에 돌아오는 일상이었습니다. 휴대폰 액정에 비치는 내 얼굴이 행복해 보이지 않
던 시절이었습니다. 누구나 다 그렇게 산다는 말이 더는 위로가 되지 못하고 스스로를 토닥이지 못하게 되
었을 때, 여행을 떠나야겠다고 생각했습니다.

슬럼프인지 번아웃인지 도피인지도 모른 채, 가장 저렴한 유럽행 항공권을 여러 번 검색한 끝에 마침내 결
제 버튼을 눌렀습니다. 대강의 루트는 정했지만 자세한 여행 정보는 전혀 수집하지 않았습니다. 그 시절
의 저에게는 그럴 힘조차 남아 있지 않았으니까요. 어렵게 퇴사를 결정했지만 너무 늦은 나이에 떠나는 여
행은 아닐까 하는 걱정, 다시는 직장을 갖지 못할지도 모른다는 불안감이 들기도 했습니다. 하지만 자신
을 돌볼 시간이 필요했습니다. 저조차 팽개쳐서 아무도 돌보지 않는 제 마음을요.

여행 전날 캐리어에 짐을 넣고, 아이패드를 담고, 서울에서는 좀처럼 입을 일이 없던 하늘하늘한 원피스
를 챙기면서, 어느새 제 마음은 무언가로부터 보상받는다는 느낌으로 가득 찼습니다. 아주 오랜만에 빨리
내일이 왔으면 좋겠다는 설렘을 느꼈고 잠도 아주 잘 잤습니다.

인천 공항으로 향하는 동안 미래에 대한 두려움 같은 건 이미 사라지고 없었습니다. 저는 비행기 탑승 시
간을 기다리면서 가장 먼저 해야 할 일, 그러니까 파리 맛집이나 에펠탑 야간 조명 시간 같은 것을 검색했
습니다. 멋진 여행이 될 것 같다는 근거 없는 자신감도 생겼습니다. 영어는 잘하지 못하고 유럽은 처음이
었지만, 마음에는 어느새 긍정적인 힘이 가득 차 있었습니다.

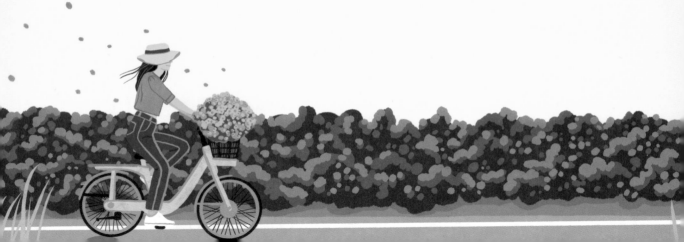

시간이 지나면 추억이 보정되어서 여행지에서의 좋은 기억만 남고, 불편하고 당황했던 기억은 빨리 잊게 된다고 하잖아요. 찬찬히 돌이켜보면 인종 차별도 겪었고, 바가지를 당하기도 했고, 예고 없이 비바람이 불어서 덜덜 떨어가며 게스트하우스로 간신히 돌아갔던 기억도 납니다.

그럼에도 돌이켜보면 좋았다고, 그것도 제 인생에 영화 같은 순간으로 기억될 아름다운 조각들을 모은 여행이었다고 말할 수 있을 것 같아요. 서울로 돌아온 후에는 표정이 좀 더 편안해졌고, 유럽의 강한 햇살로 얼굴에 조그만 잡티가 남았습니다. 얼굴을 자세히 들여다보면 그늘이 없는 사람은 세상에 없습니다. 저는 지난 여행으로 여전히 진하게 남아 있는 제 안의 그늘을 사랑하는 법을 배웠습니다. 다양한 사람들을 만나고 말로 표현할 수 없는 거대한 자연의 풍광을 바라보며, 한낱 티끌인 자신의 존재가 더 소중하게 여겨졌습니다.

이 책이 여러분에게 그런 '힐링의 시간'이 되기에는 부족할지도 모릅니다. 다만 그때 제 마음의 열기와 기쁨과 사랑이 독자분들에게 닿기를 바랍니다. 그리고 마음껏, 정말 마음껏 낙서하고 색칠하고 멋지게 망쳐주세요.

온전히 여러분만의 시간입니다.

채록(김윤선)

1. 처음 만나는 수채화 과슈

책에 수록된 그림은 수채화 과슈로 그렸습니다. 수채화 과슈는 윈저앤뉴튼 입문자용을 사용했는데, 수채화물감처럼 굳혀서 사용하기보다는 그때그때 짜서 쓰는 걸 추천합니다. 종이는 백색 도화지 220g을 사용했습니다. 밑그림으로 발색을 해도 좋고, 180g 이상의 수채화 용지나 도화지를 사용해도 좋습니다.

수채화 과슈는 과슈물감의 장점인 불투명함과, 수채화물감의 특성인 물의 농도에 따라 달라지는 자유로운 표현력을 모두 가지고 있습니다. 발색은 수채화물감보다는 포스터물감에 더 비슷하다고 보면 됩니다. 또한 수채화만큼은 아니지만 물의 농도에 따라 반투명 및 불투명 표현이 가능하며, 덧칠도 가능하다 보니 수정하기 쉬워서 다른 물감에 비해 초심자들이 사용하기가 좋습니다.

개인적으로 수채화 과슈는 농도가 부드럽고 따뜻한 색감을 표현하기에 좋아서 즐겨 사용하고 있습니다. 기존의 수채화물감은 물의 농도를 맞춰야 해서 까다롭게 느껴지기도 하고, 초심자들에게는 유독 어렵다고 느껴지곤 했을 거예요. 수채화 과슈는 그런 단점을 보완한 물감이라서 그림을 처음 시작하는 분들에게도 추천합니다.

2. 컬러링북 사용법

책은 제가 실제로 여행했던 루트인 파리에서 스위스, 체코 순으로 구성했습니다. 이미 다녀온 분들은 여행지를 추억하며, 언젠가의 여행을 계획하는 분들은 새로운 곳에 대한 설렘으로 이 책을 만나면 좋을 것 같아요. 또한 QR 코드를 통해 모든 그림의 그리는 장면을 영상으로 만날 수 있습니다. 참고해서 그림을 그려도 좋고, 나만의 색감과 스타일로 자유롭게 그림을 완성해도 좋겠지요. 영상에서 저는 흰색 부분에는 따로 채색을 하지 않았는데 칠해도 좋을 것 같고, 다른 색으로 채워도 좋을 것 같아요. 그림을 그리다가 실수를 해도 괜찮습니다. 그림은 우리의 영혼을 정화하고 자유롭게 표현하도록 도와주는 것이지, 꼭 이래야 한다고 정해진 건 없으니까요. 마음이 이끄는 순서대로 채색하고 표현하면 됩니다.

3. 도구 활용은 마음 가는 대로

이 책의 모든 작업에는 수채화 과슈를 사용했지만, 꼭 과슈를 사용해야만 하는 건 아닙니다. 도구와 재료는 정해져 있지 않아요. 왼쪽 페이지에 있는 완성 그림을 참고해서 색연필로 채색해도 좋고, 마커나 오일 파스텔 등 그날의 기분에 따라 좋아하는 다양한 도구로 재미있게 표현해도 좋습니다. 오히려 자신만의 개성이 묻어나는 그림이 될 수도 있어요. 그림의 미래는 저자가 아닌 여러분의 손에 달려 있습니다. 자신에게 편한 도구와 재료로 특별한 그림을 완성하길 바랍니다.

4. 컬러링 비밀노트 TIP

완성 그림과 똑같이 채색하지 않아도 됩니다. 여러분만의 감성으로 자유롭게 채색하세요. 수채화 과슈 특성상 물감을 칠했을 때 도안(스케치선)이 가려져 안 보일 수도 있어요. 하지만 완성 그림을 참고하는 것만으로도 충분히 따라 그릴 수 있을 거예요. 윤슬이나 나뭇잎, 구름 등 도안에 표시되지 않은 부분을 풍부하게 덧칠해도 좋아요. 어렵지 않으니 겁내지 마세요. 여러분이 이 책을 마음대로 사용하는 모습이 기대됩니다. 책에 실린 그림과 색칠하는 영상, 실제 원화와도 색에서 차이가 있으니, 여러분도 색에 얽매이지 말고 자유로이 그려보세요.

목차

#인천에서 파리

#파리에서 인터라켄

#인터라켄에서 프라하

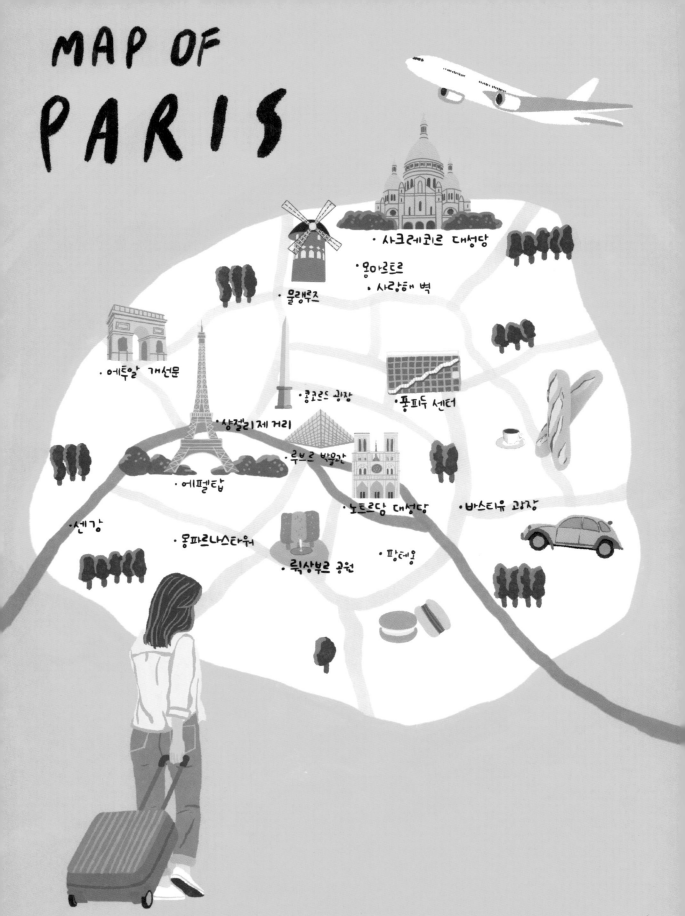

#인천에서 파리

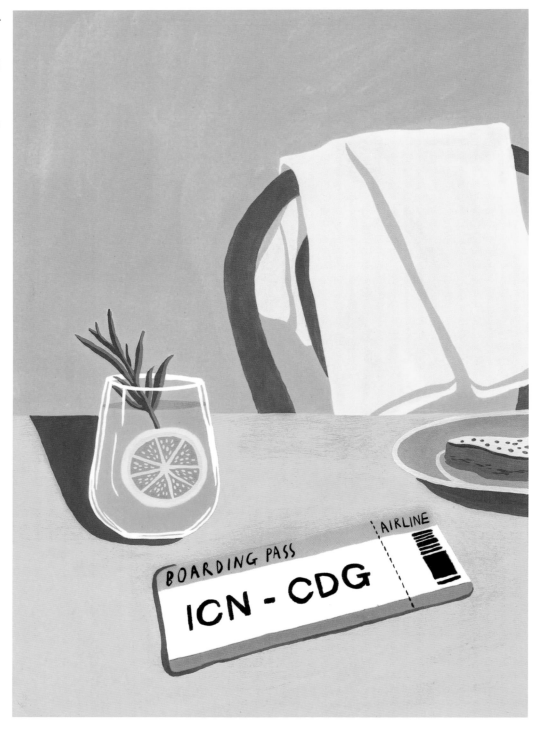

무작정 시작된 여행은 아니었다.
나는 충분히 지쳐 있었고, 오로지 이 여행만을 위해 사는 사람처럼
하루하루를 버텼다. 여행객들로 붐비는 인천 공항에서
파리 샤를 드골 공항으로 향하는 티켓을 받아 들었다.

컬러링 영상

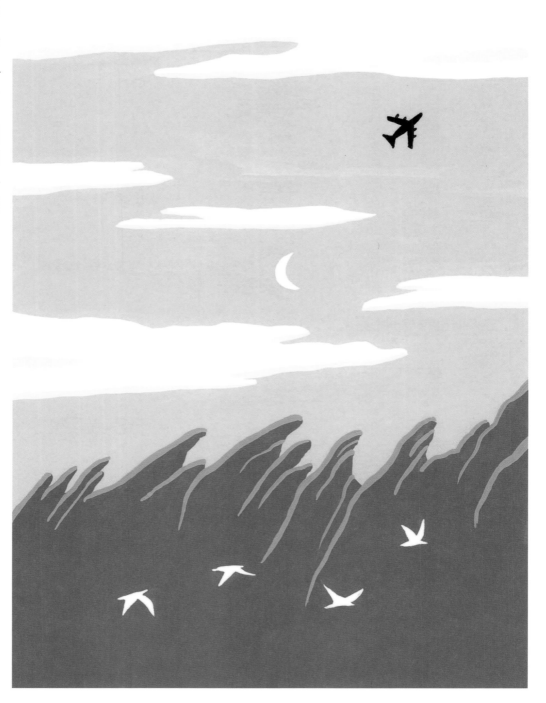

격정은 잠시 내려두기

오래 참은 숨을 내뱉었다.
이제 시작이다. 전날 태풍으로 인해 비행기가 뜰지 걱정했던 것이
무색하게 하늘이 맑았다. 괜한 걱정이었네. 미소가 나왔다.

컬러링 영상

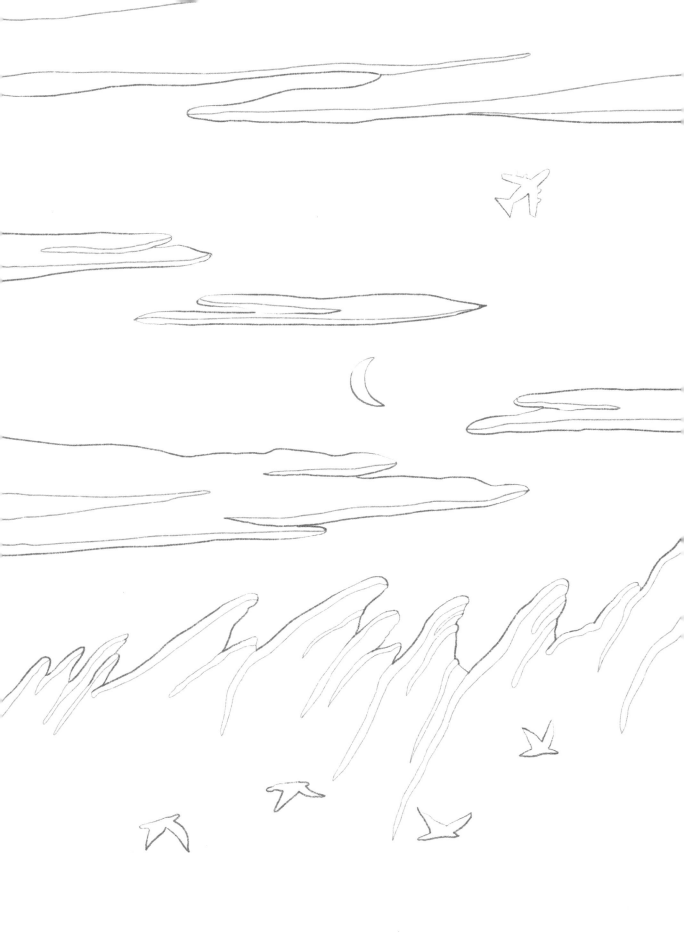

설
렘
일
까
?

두
려
움
일
까
?

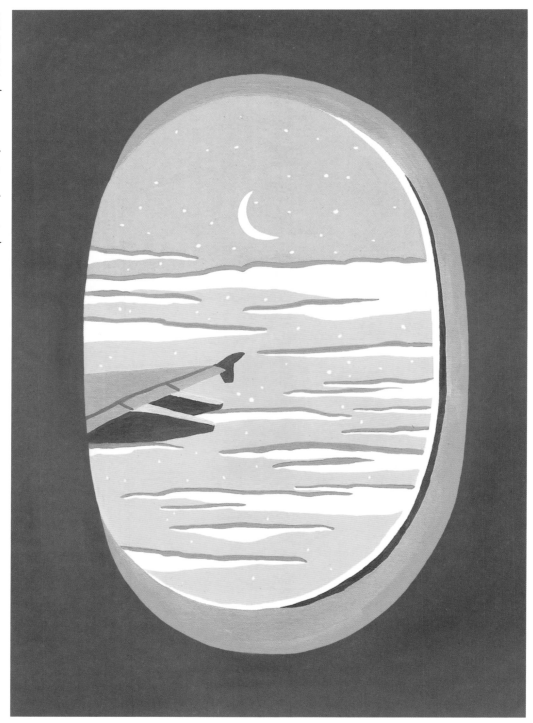

비행기 창으로 보이는 하늘 끝에서
달이 신비한 빛을 뿜어내며 내 눈을 사로잡았다.
솜사탕 구름이야! 옆에 앉은 꼬마가 소리쳤다.

컬러링 영상

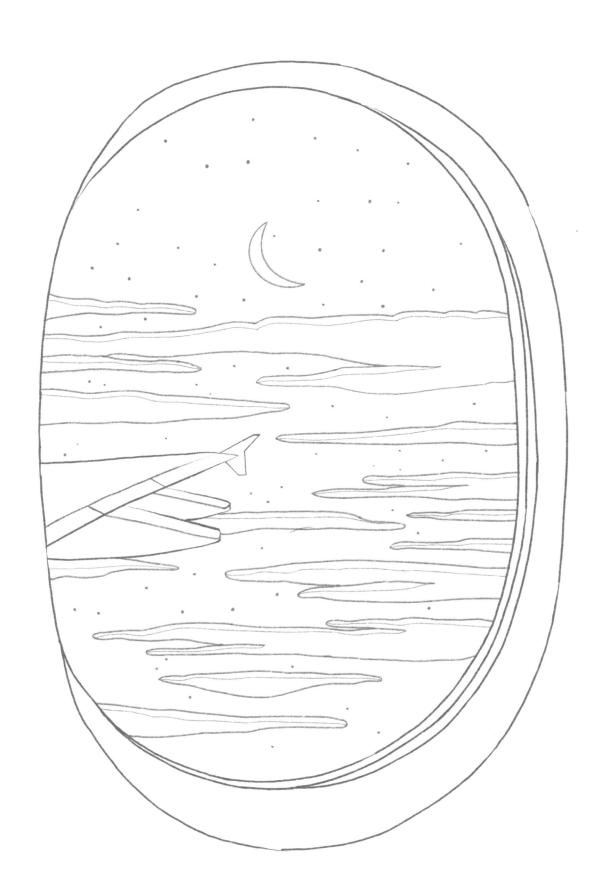

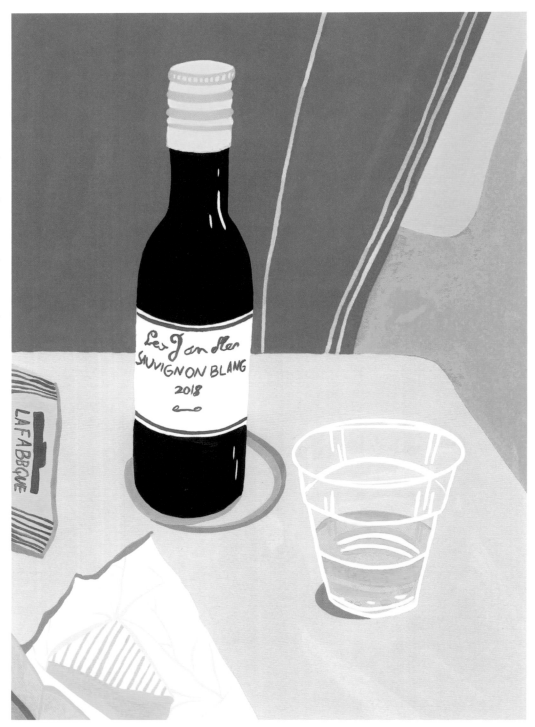

장거리 비행에서 가장 기다려지는 것, 하늘에서 먹는 기내식.
프랑스 항공에서만 준다는 와인과 치즈를 받았다.
그러자 정말 프랑스가 성큼 다가온 기분이다.

컬러링 영상

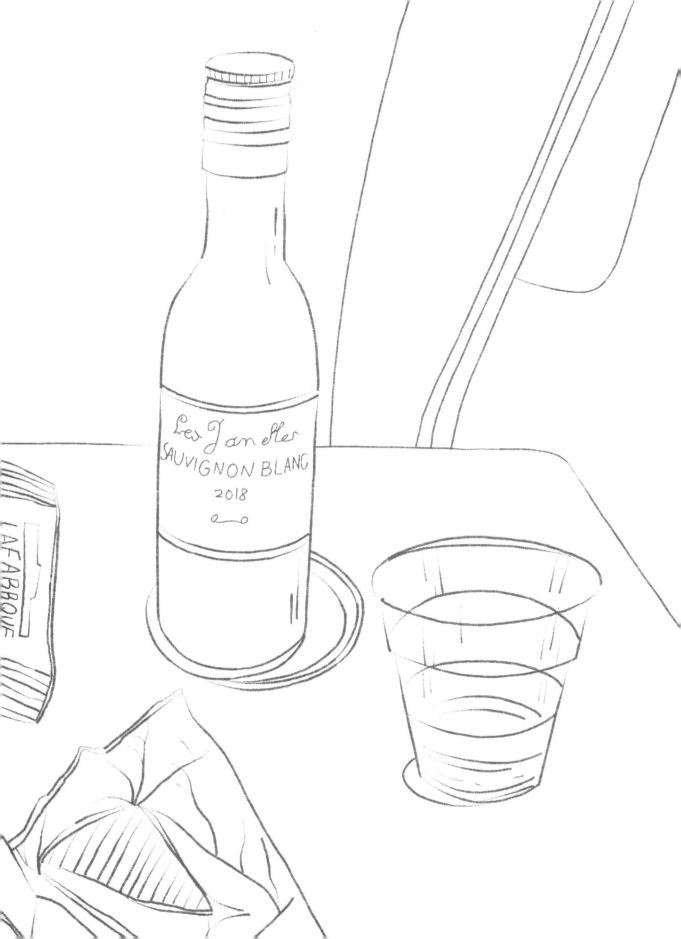

파
리
에

첫
발
을

내
딛
다

파리!
고풍스럽고 아름다운 건물들, 거리 속 파리지앵을 보는 것만으로도 즐겁다.
캐리어의 무게도 잊은 지 오래.

컬러링 영상

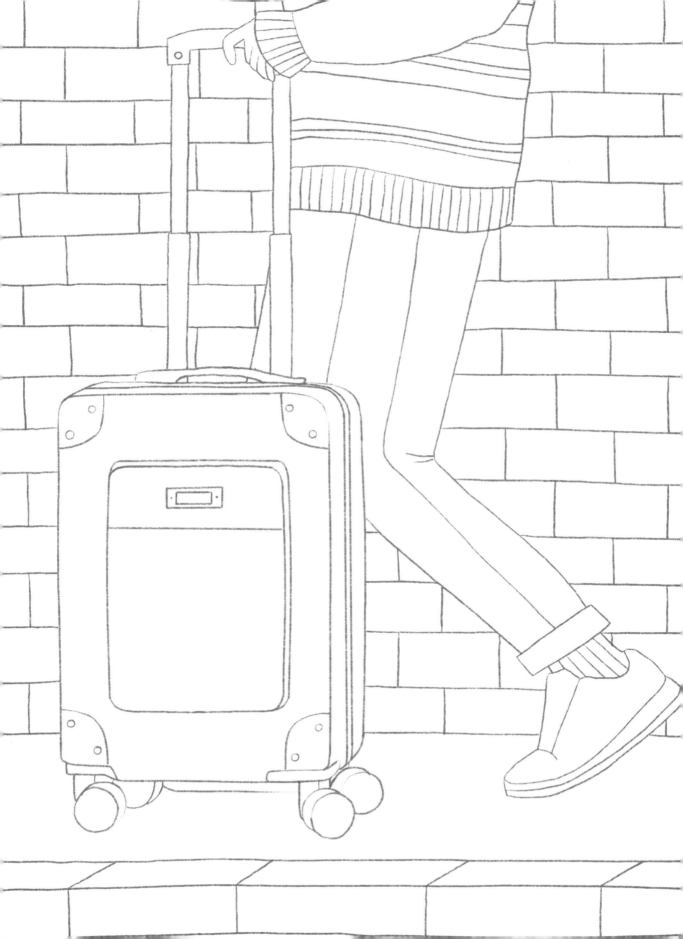

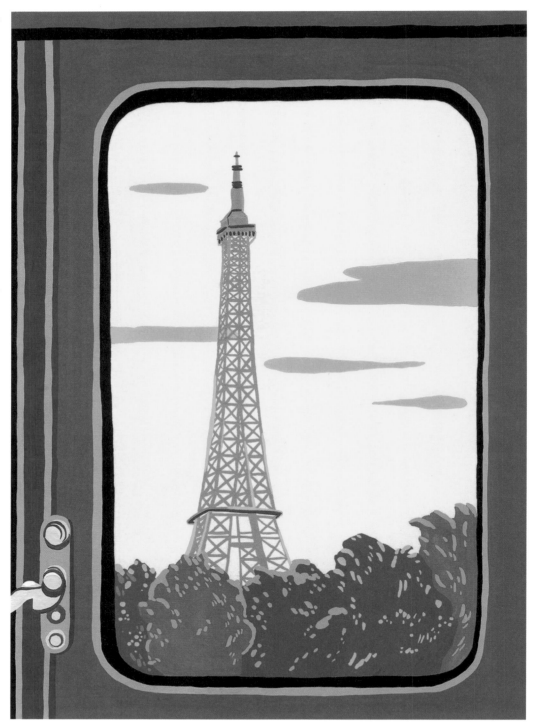

창문 너머로 보이는 에펠탑

그 옛날, 에펠탑이 흉물스럽다며 파리 사람들은 싫어했다지.
반짝반짝 빛나는 지금의 뾰족한 에펠탑은 여행자들에겐 북극성 같다.
파리 전역을 비춰서 길을 잃지 않도록 해주니까.

컬러링 영상

해가 지고 나서 도착한 안식처

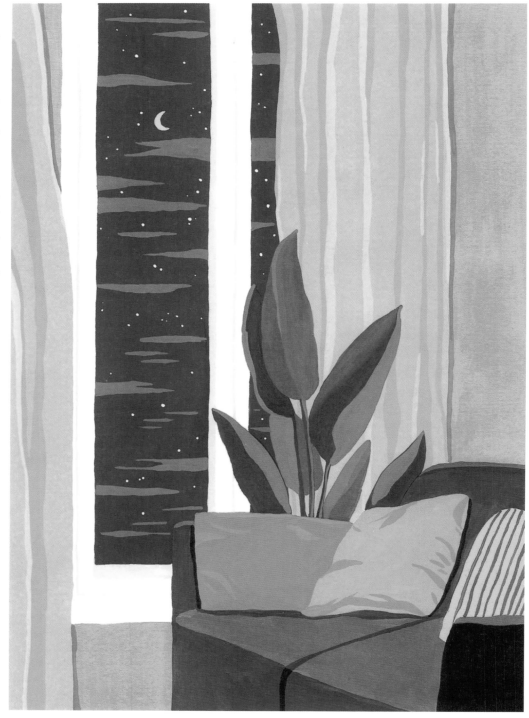

통통 부은 두 다리를 주무르며 하루를 마감한다.
부지런히 다녔더니 금방 피곤이 몰려온다.
파리에서의 밤이 왠지 외롭지 않다.

컬러링 영상

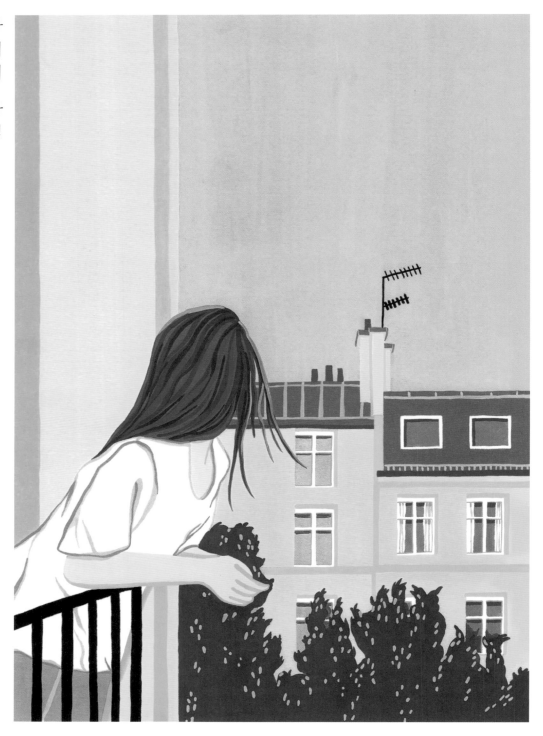

파리의 아침

이른 아침, 게스트하우스 주인이 추천한 동네 빵집에서 바게트를 샀다.
출근하는 파리지앵들 틈에서 여유를 부리는 사치를 한다.
조금 행복한 것 같다.

컬러링 영상

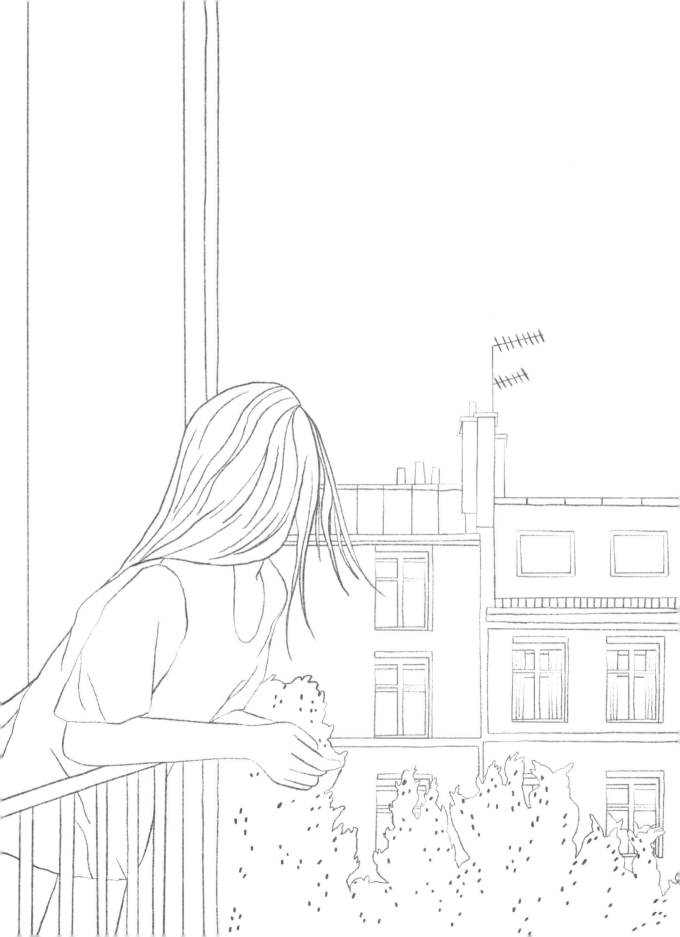

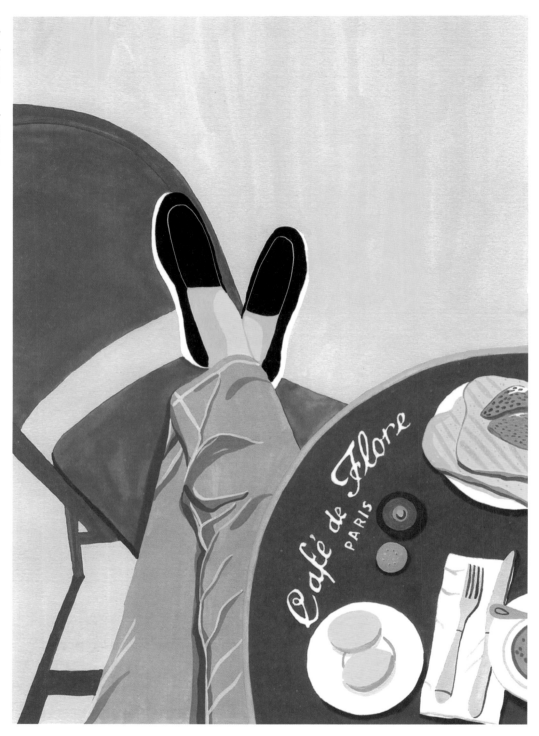

식당에 들어가 볕 좋은 테라스에 자리 잡는다.
에스프레소를 마시고, 카페에서 직접 만든
여러 종류의 디저트 사이에서 즐거운 고민을 한다.

컬러링 영상

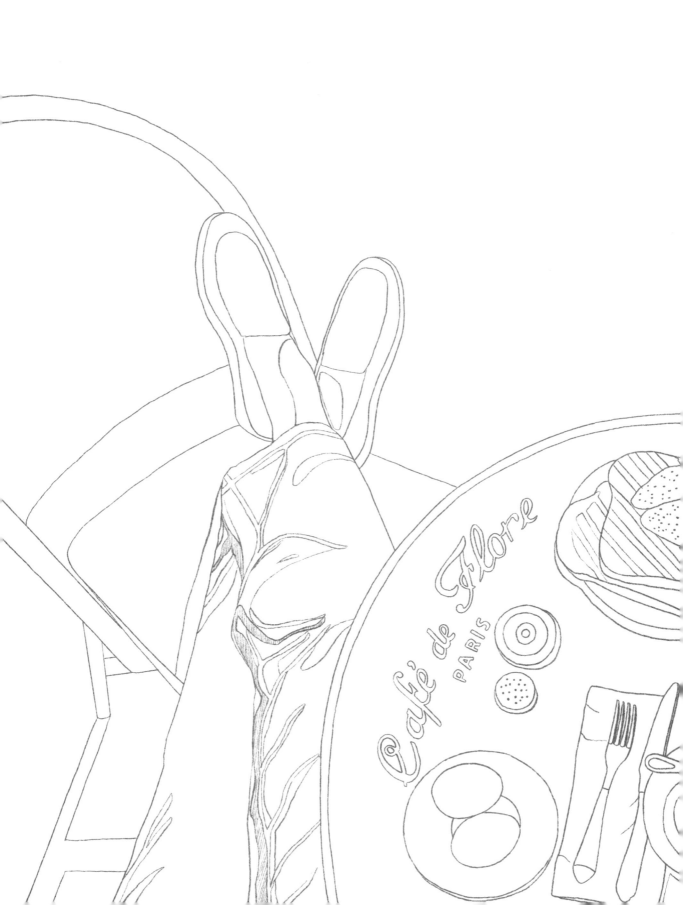

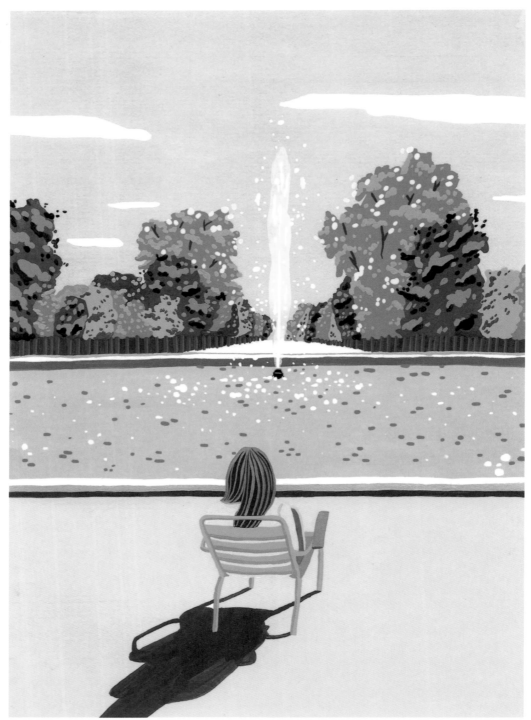

뤽상부르 공원에서의 평온함

파리에서는 굳이 뭘 하지 않아도 좋다.
뤽상부르 공원 벤치에 앉아 책을 읽는다.
살랑 불어오는 바람, 낯선 외국어 사이에서 나는 안온하다.

컬러링 영상

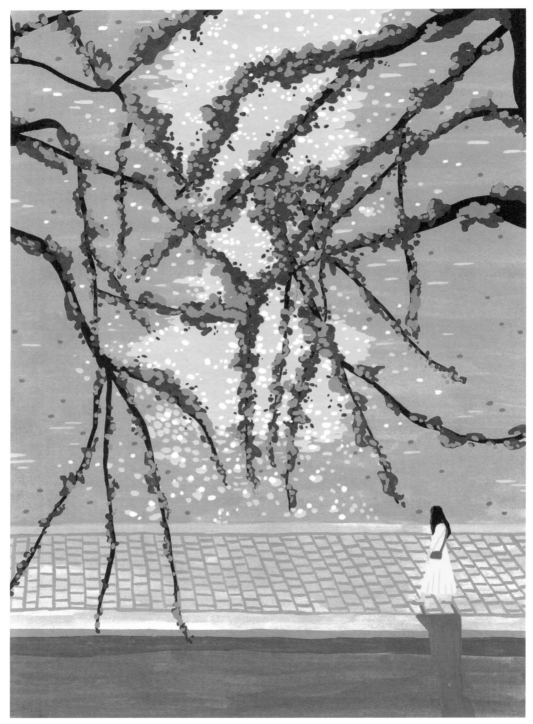

내
가
좋
아
한
센
강
산
책
길

센강은 한강보다 훨씬 작고 좁지만, 언제나 젊은 연인들로 북적인다.
파리는 워커들에게 최고의 여행지다.
걸어도 걸어도 질리지가 않는다.

컬러링 영상

오후의 쉼

길을 걷다가 잠깐의 휴식을 위해 찾은 카페.
에스프레소 한 잔을 마시며 재충전하기에는 충분하다.

컬러링 영상

유리
피라
미드
가
보이
는
순간

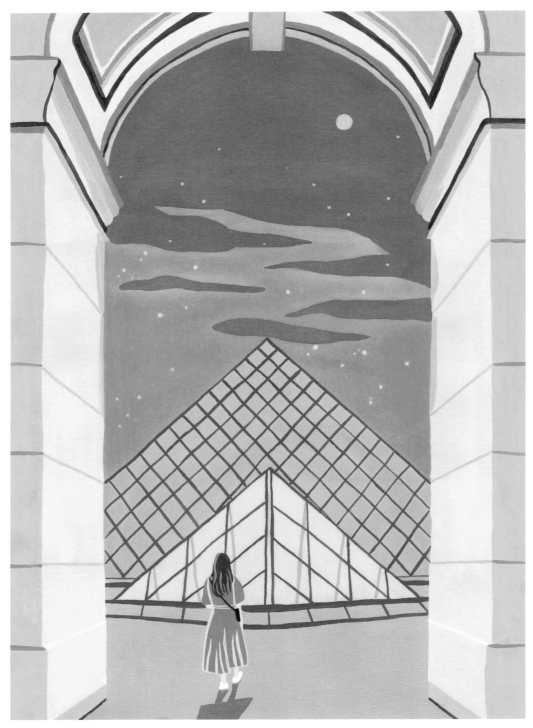

관광객들로 붐비는 루브르 박물관에서 인증샷을 찍었다.
유리 피라미드에 비치는 저녁노을에 가슴이 벅차다.

컬러링 영상

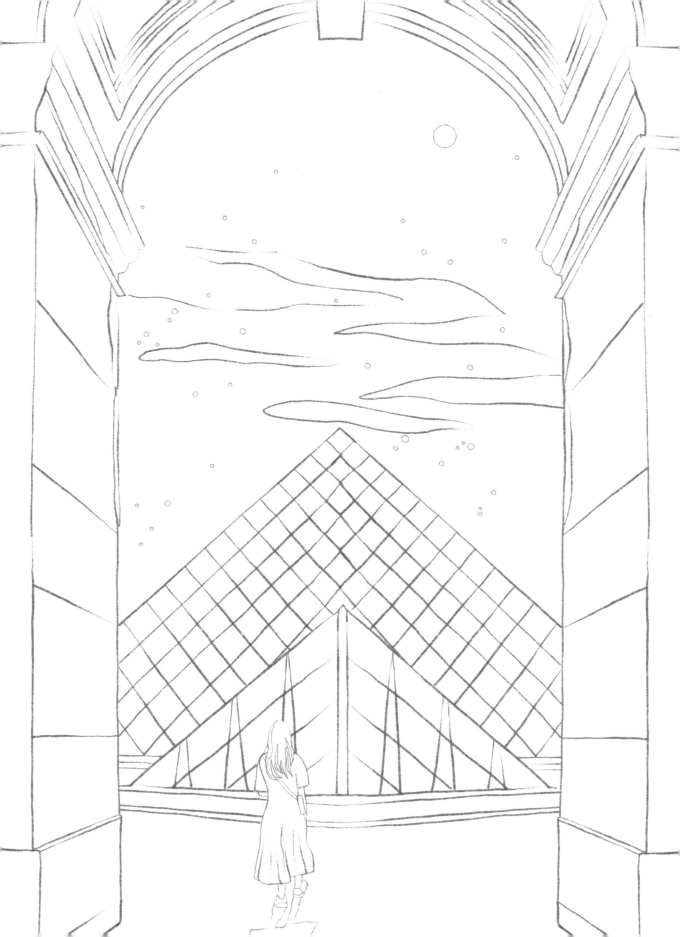

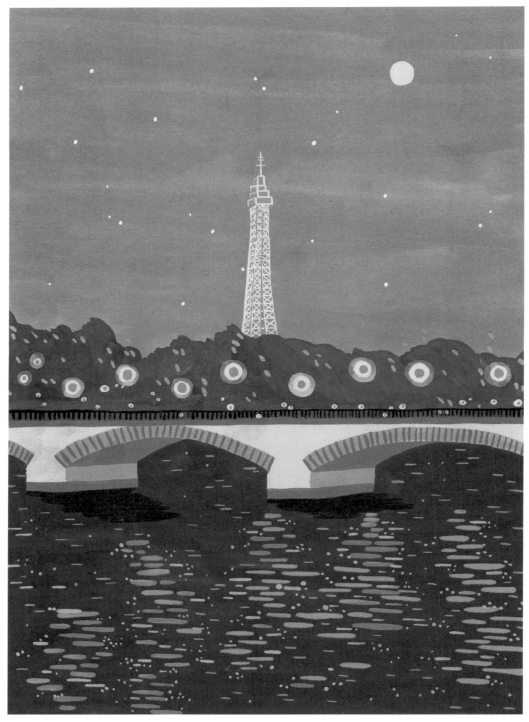

영원히 기억하고 싶은 밤

와인을 들고 풀밭에 앉아 에펠탑과 유유히 흘러가는 센강을 구경한다.
조금도 외롭지 않고, 오히려 혼자여서 완벽해진 기분이다.
잊지 못할 거야. 오늘 밤.

컬러링 영상

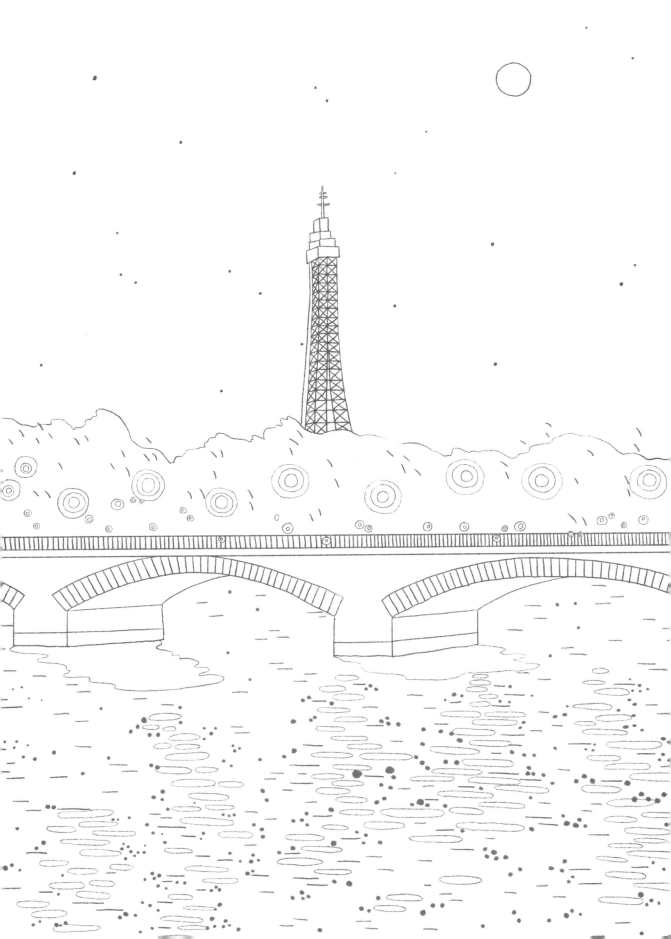

MAP OF
INTERLAKEN

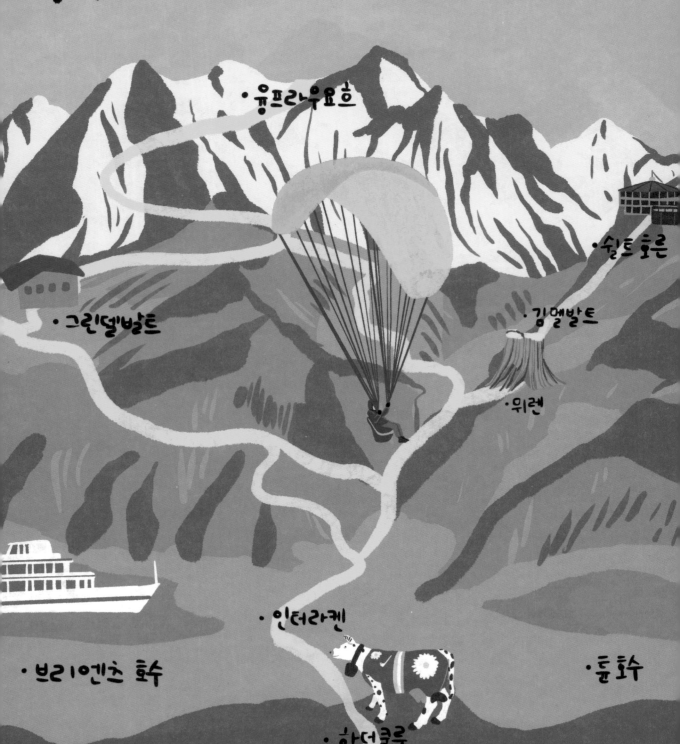

유프라우요흐

쉴트호른

그린델발트

김멜발트

위렌

인터라켄

브리엔츠 호수

툰 호수

하더쿨름

#파리에서 인터라켄

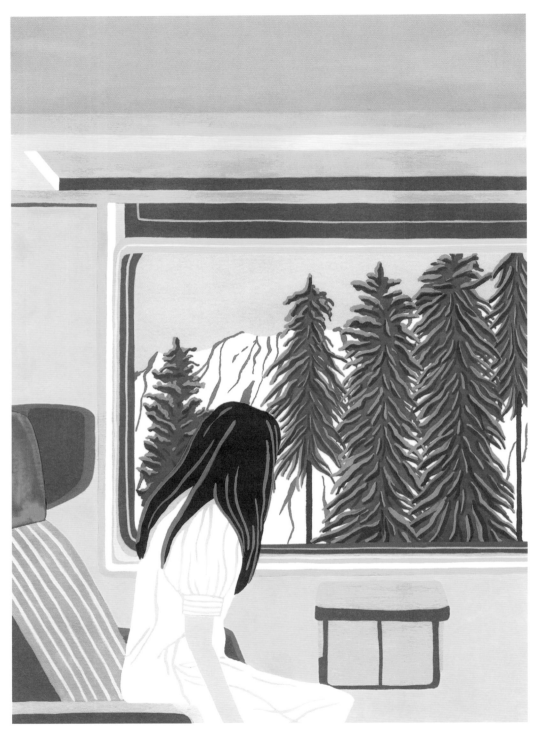

기차 타고 스위스

설산은 신비롭다.
빽빽한 침엽수림 사이로 마터호른 정상이 드러난 순간,
기차 승객 모두가 설산의 아름다움에 넋을 잃고 말았다.

컬러링 영상

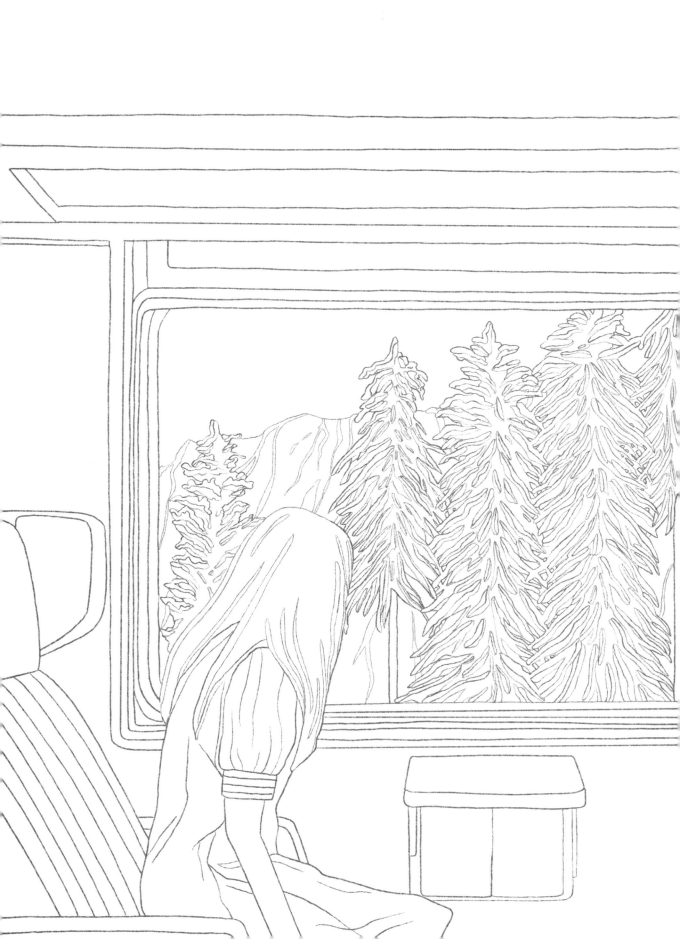

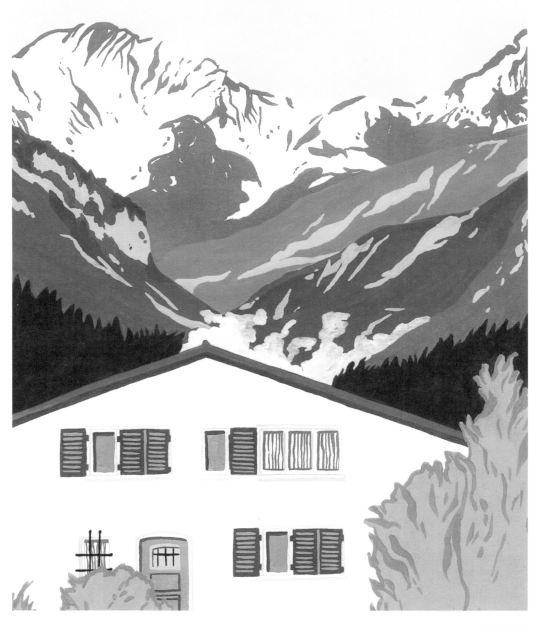

언제 또 볼지 모를 설산을 사진으로 찍어 여러 장 남긴다.
자연 앞에서 인간은 얼마나 작은 존재인지.
알 수 없는 벅찬 기분에 숨을 크게 들이쉰다.

컬러링 영상

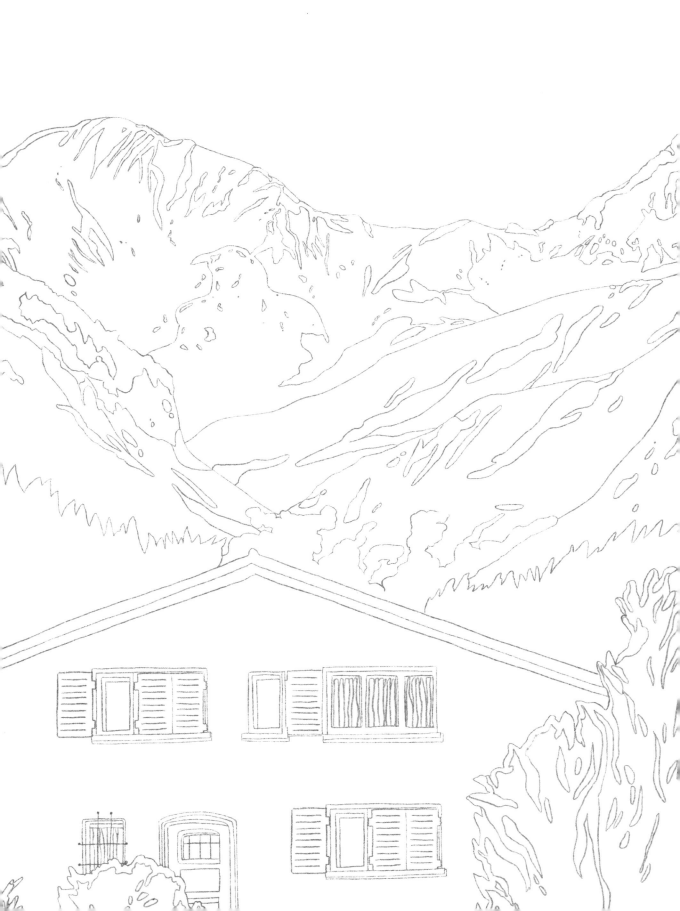

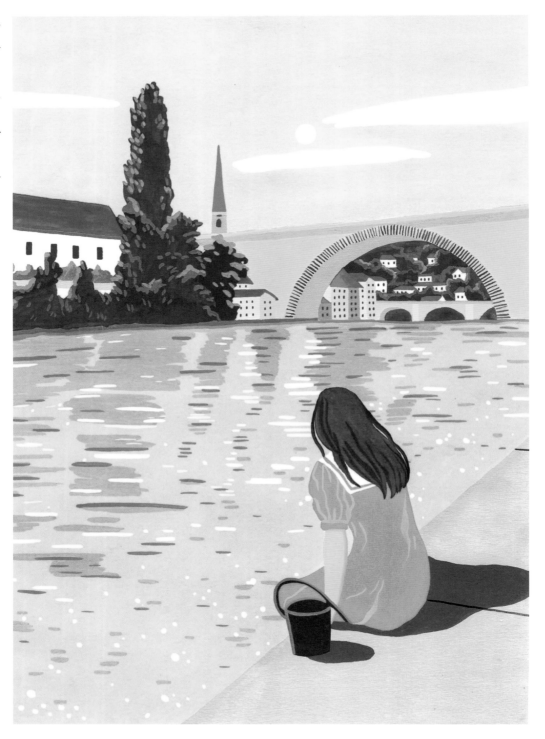

반
짝
이
는

아
레
강

아레강에서 물장구치는 꼬마들처럼 발을 담그고 싶지만
아직은 차가운 물에 시도는 못 하겠다.
깨끗한 물빛은 말로 다 할 수 없는 청량함을 품었다.

컬러링 영상

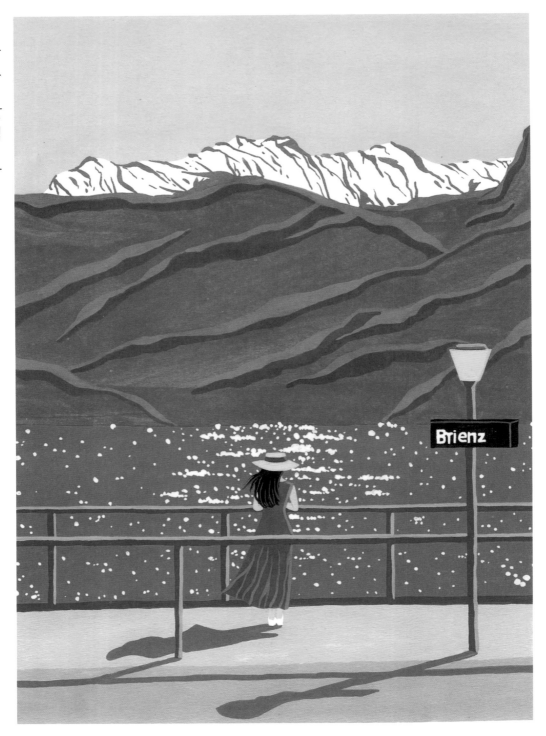

지
금
은 산
책 중

스위스의 호수들은 신비로운 에메랄드빛이다.
유람선을 타는 대신, 그저 유유한 풍경 속에 나를 맡긴다.
산책하는 사람이 드물어 주인공이 된 기분이다.

컬러링 영상

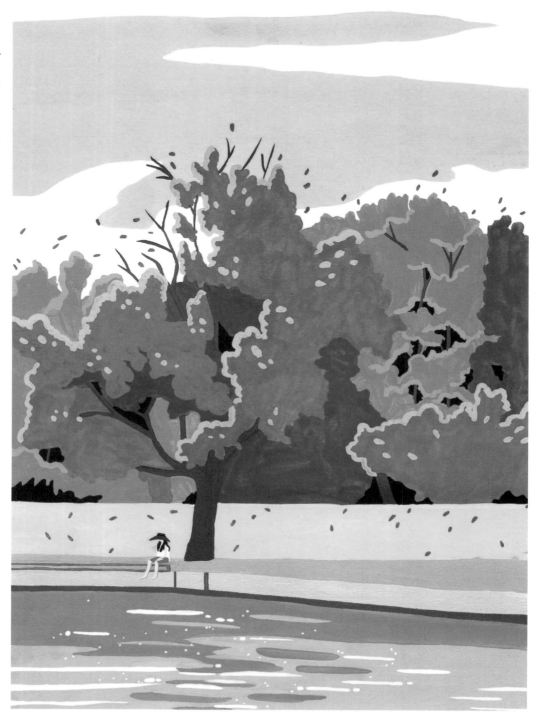

에메랄드빛 튠호수

빙하가 녹은 물로 이루어진 튠호수에는 인어가 살 것 같다.
영원히 흐를 것 같은 강물을 따라간다.
이렇게 오늘 나의 세계가 더 팽창한다.

컬러링 영상

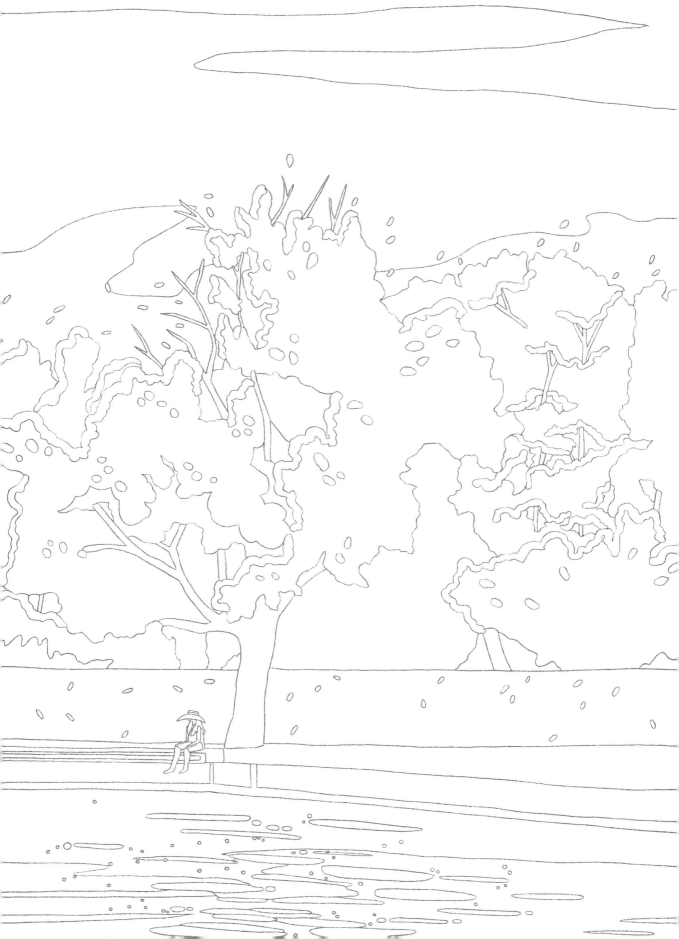

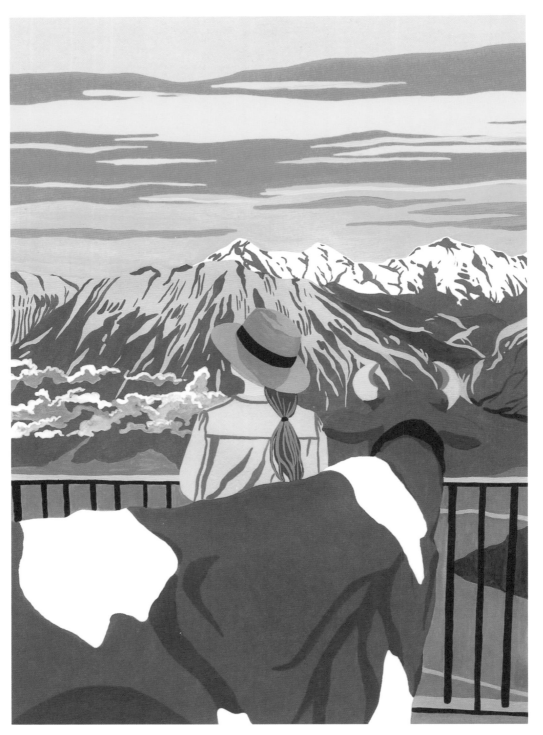

하더쿨름에서 보는 노을

융프라우 전체가 보이는 하더쿨름의 멋진 장관을 내려다본다.
주홍빛 저녁놀이 천천히 지는 풍경을 보자니 아찔함과 함께
안도감이 든다. 비로소 살아 있음에 감사한 하루.

컬러링 영상

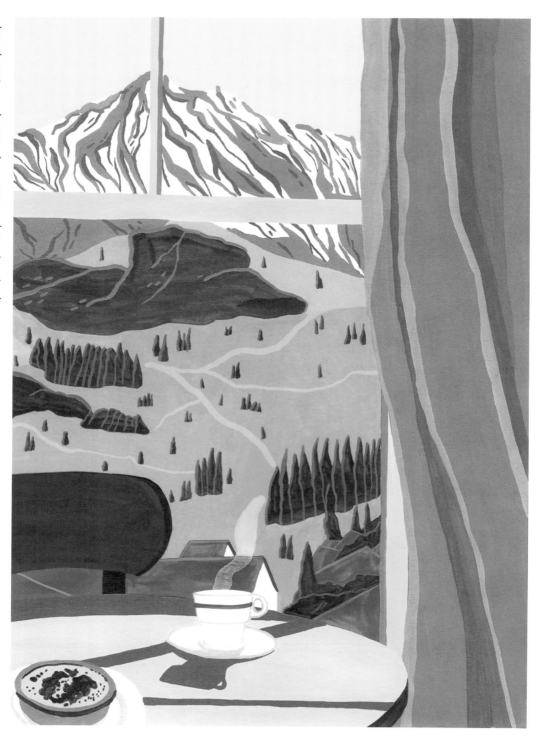

눈 뜨면 보이는 게 알프스라니!

비교적 저렴한 게스트하우스를 얻었다.
그럼에도 눈을 뜨면 저 멀리 보이는 눈 덮인 알프스 덕분에
지상 최고의 숙소라는 착각이 든다. 이게 스위스의 매력 아닐까.

컬러링 영상

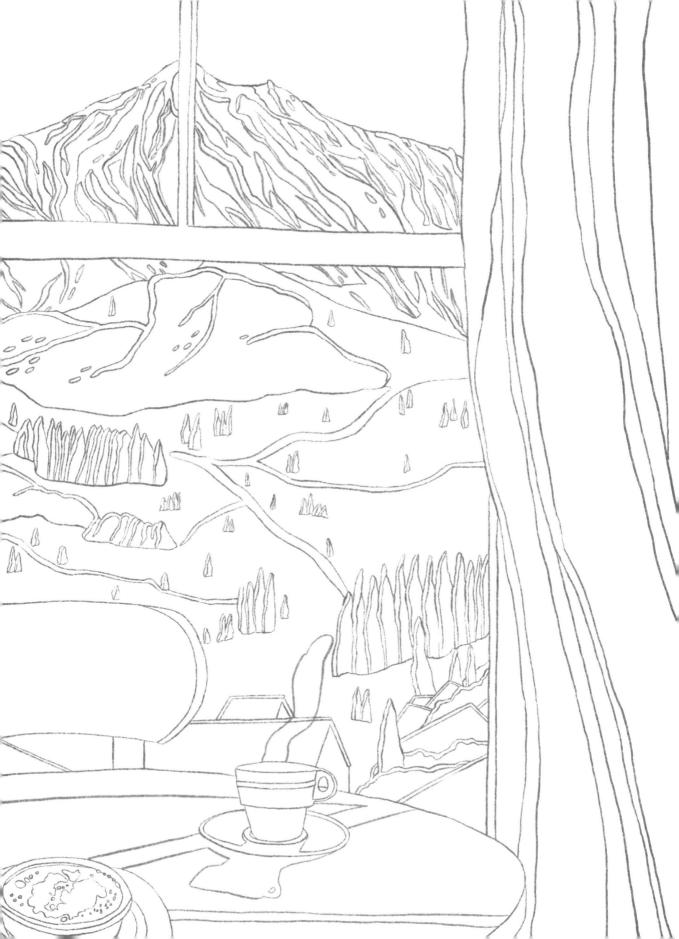

스
위
스
의

흔
한

풍
경

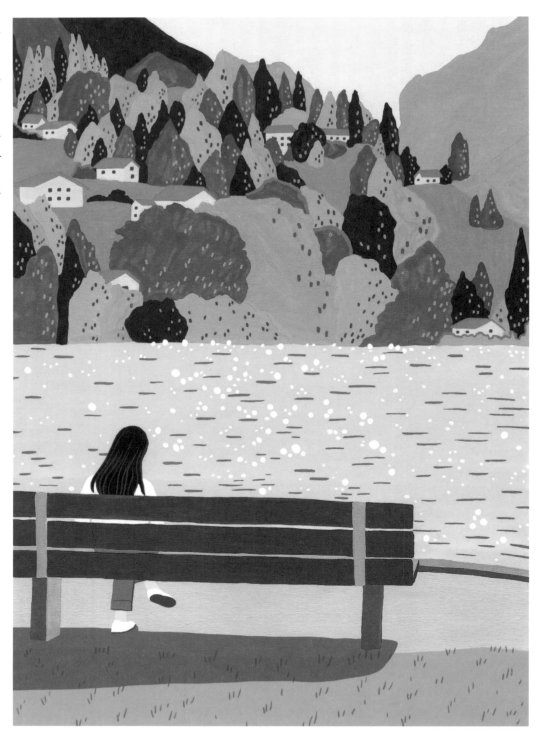

언덕 사이사이에 야트막한 단층집이 즐비한 스위스는
더없이 목가적이다. 물가는 천지 차이지만,
왠지 어렸을 적 시골 할머니 집에 머물던 때가 떠오른다.

컬러링 영상

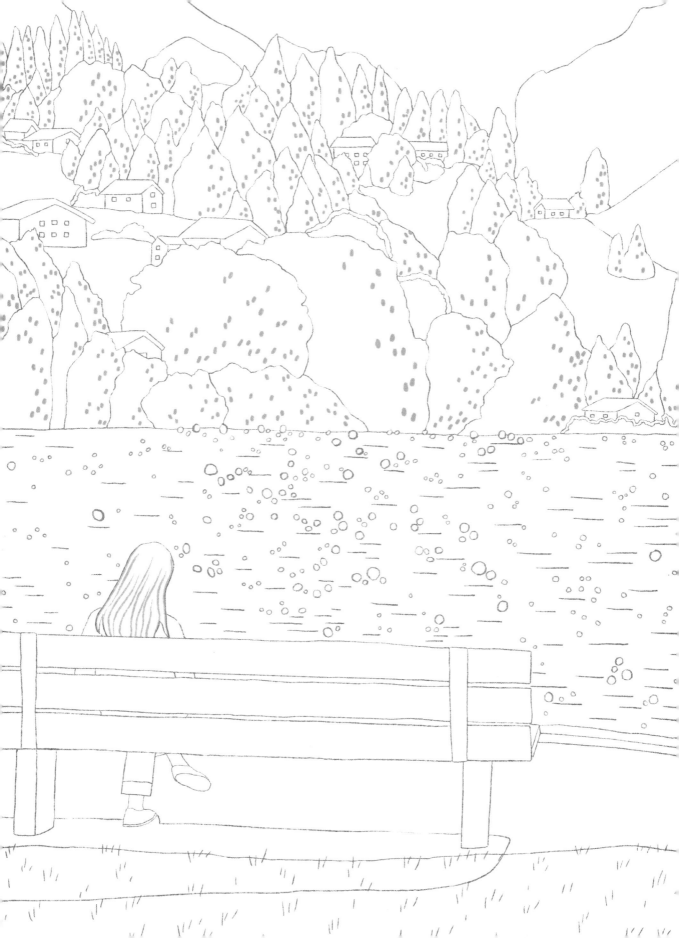

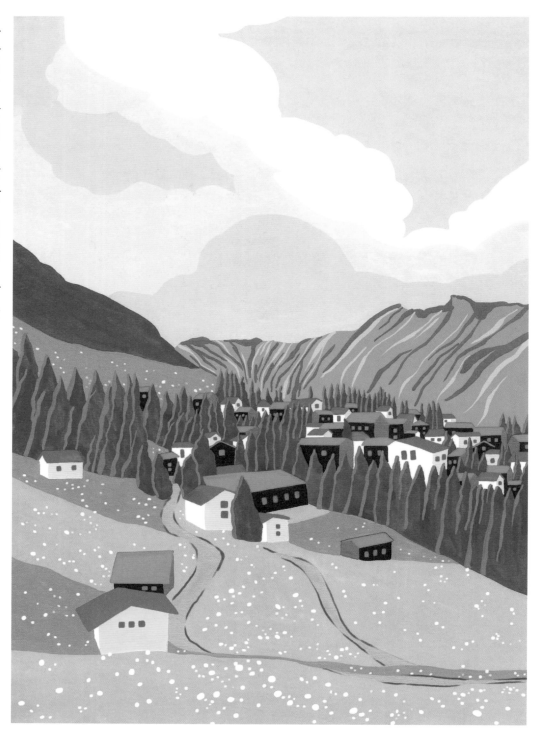

요들이 들릴 듯한 뮈렌 마을

산 중턱에 자리 잡은 뮈렌 마을은 아기자기하고 조용하다.
집마다 흐드러지게 피어난 꽃으로 눈이 즐겁고,
옆으로 펼쳐지는 알프스산맥에 저절로 걸음이 느려진다.

컬러링 영상

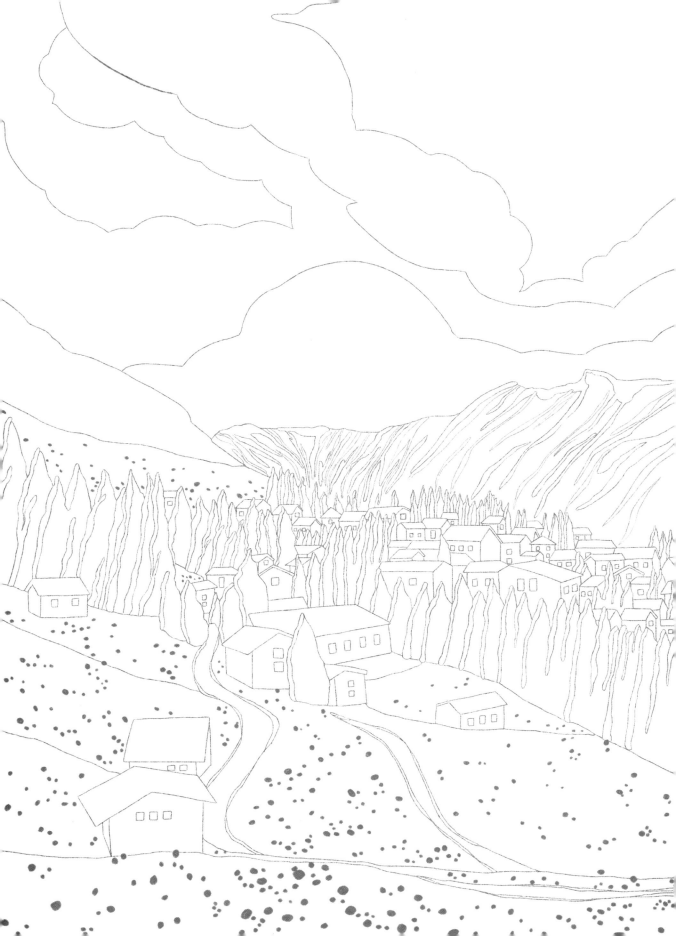

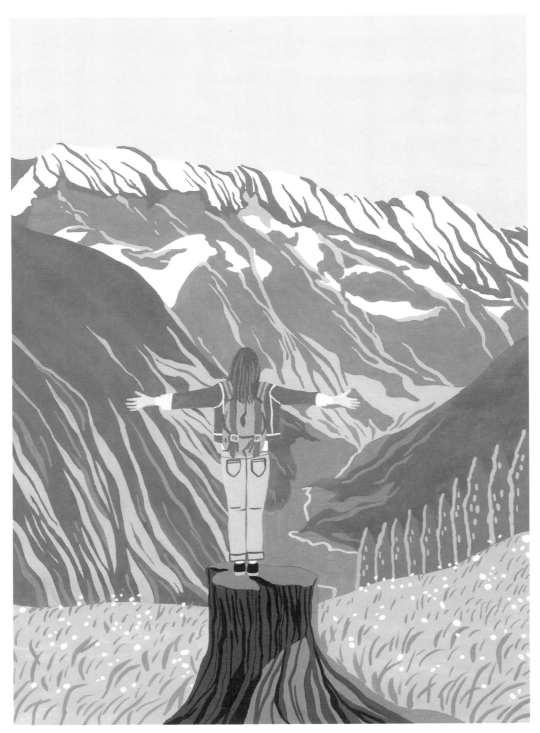

이곳은 포토존이다.
뮈렌 마을에 들르는 사람들은 꼭 이 통나무 위에서 사진을 찍는다.
찰칵!

컬러링 영상

쉴트호른을 오르는 케이블카

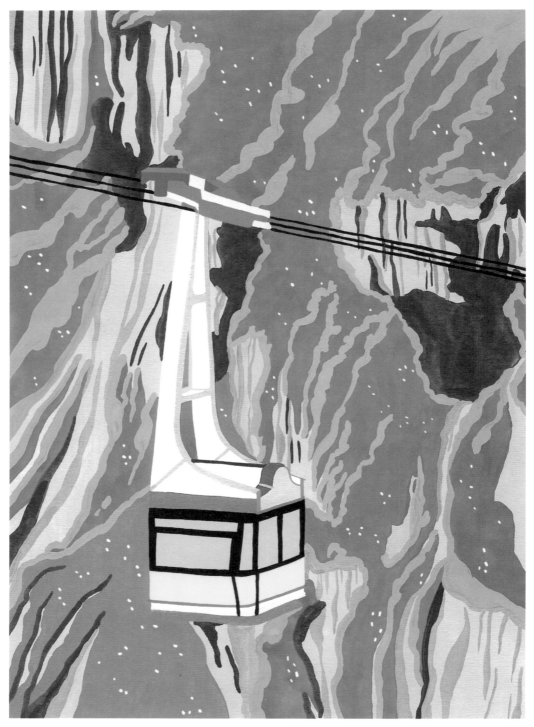

〈007〉 영화에 나왔다던 쉴트호른에 가기 위해 케이블카를 탔다.
폭포 소리가 아득해지고
점점 높아지는 풍경에 귀가 먹먹해진다.

컬러링 영상

360도 회전하는 레스토랑에 앉아 맥주 한 잔을 즐긴다.
언뜻 다 똑같은 풍경 같지만,
설산의 풍경과 구름의 모양이 조금씩 변화무쌍하게 바뀐다.

컬러링 영상

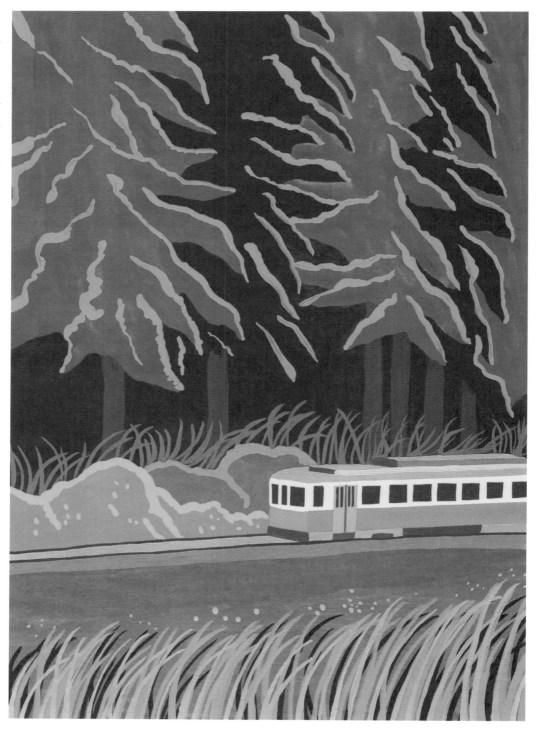

기찻길 따라 다시 숙소로

투어를 마치고 돌아갈 때는 소중한 물건 하나를 두고 오는 기분이다.
내가 언제 또 올 수 있을까, 생각하며 스치는 나무들을 바라본다.
금방 다시 생각한다. 아니, 지금 이 순간을 살아야지.

컬러링 영상

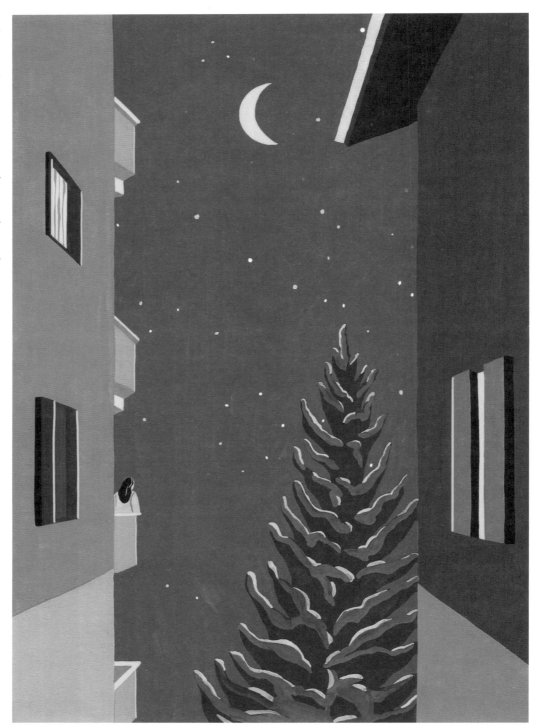

스위스에서의 마지막 밤

유명 미술관에 걸린 풍경화 속에 들어가
함께하는 기분이 들게 해준 스위스 여행.
밤조차도 고요하다. 그래서 더 나에게 집중할 수 있는 시간이다.

컬러링 영상

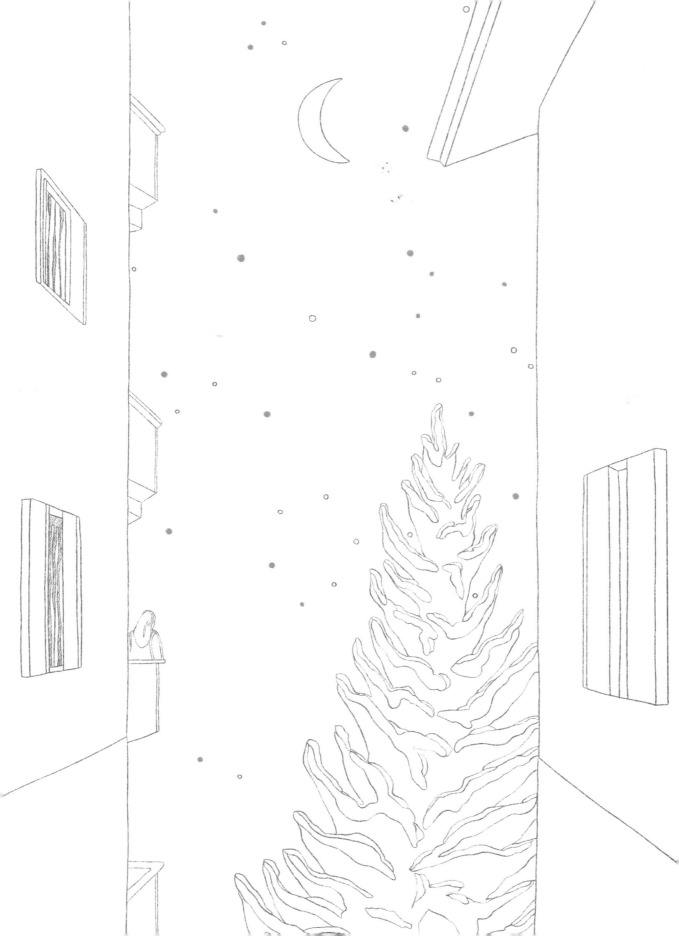

MAP OF
PRAHA

• 레트나 공원

• 프라하 성
• 성 비투스 대성당

• 카를교

• 틴 성모 아리...
• 구시가 광장

• 천문 시계

• 페트린 타워

• 블타바 강

• 네트스키 섬

#인터라켄에서 프라하

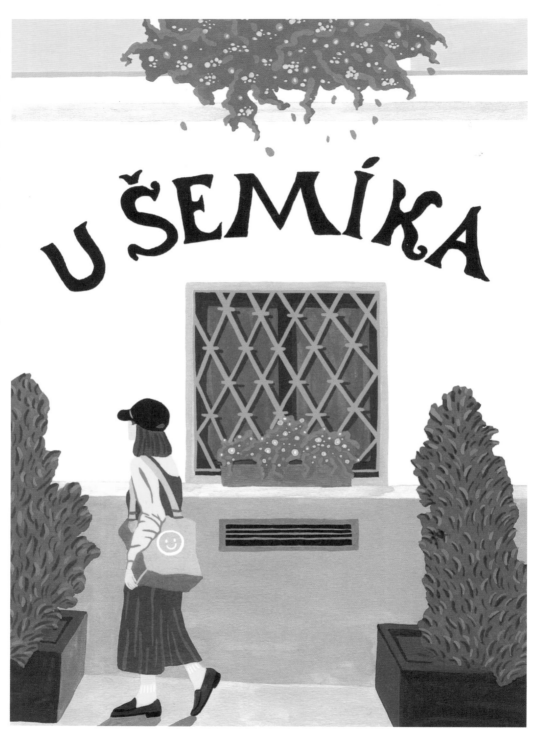

도착하자마자 찾은 로컬 식당

U ŠEMÍKA

작은 독립서점 같은 인상의 로컬 식당을 찾았다. 우 셰미카.
사람들 목소리, 간간이 터지는 웃음소리, 식기들이 부딪치는 소리가
백색소음처럼 마음을 편안하게 해준다. 좋은 일이 일어날 것 같은 예감.

컬러링 영상

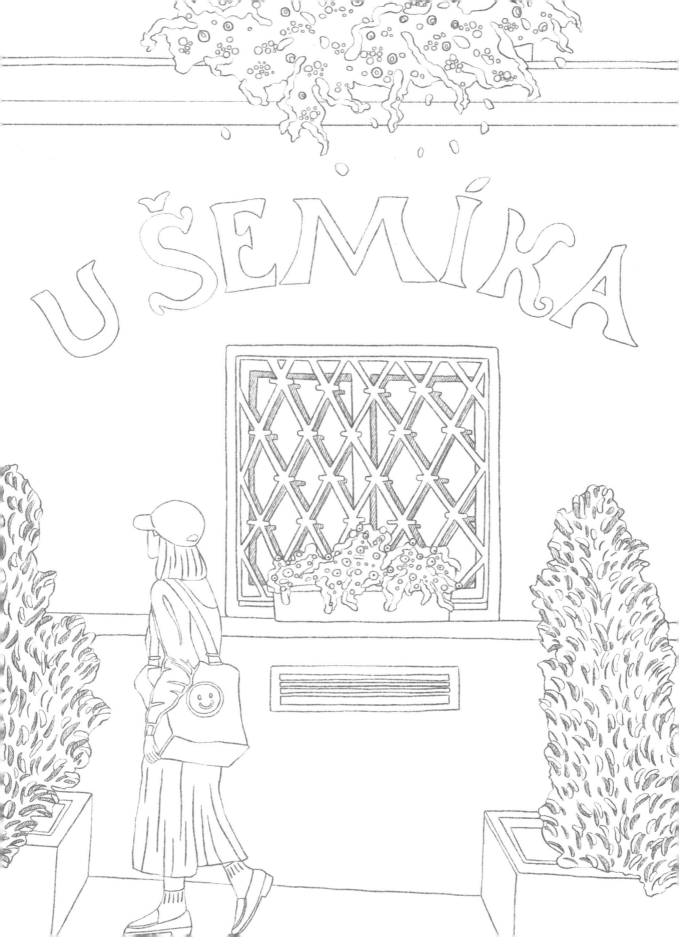

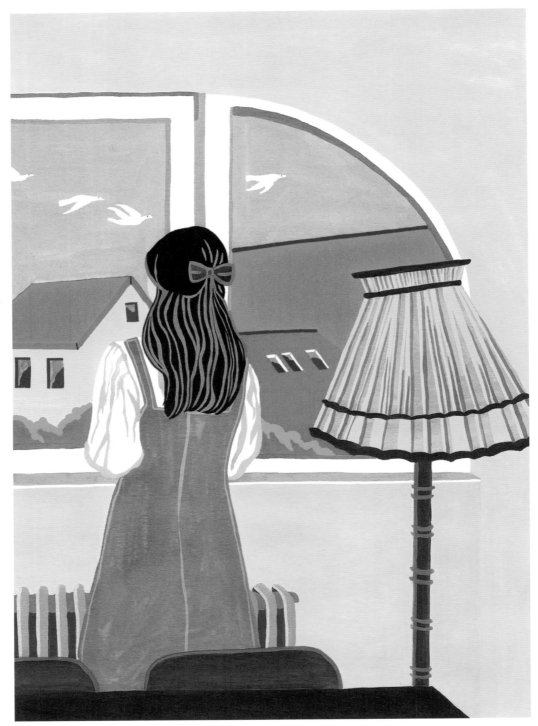

앤티크함이 묻어 있는 숙소

체코는 아름다운 동화에 나오는 마을 같다.
숙소 역시 스탠드, 화병, 테이블보 등 세세한 것까지 신경 쓴 듯
앤티크한 분위기가 물씬 풍긴다. 잠시 동화 속 주인공이 되어볼까.

컬러링 영상

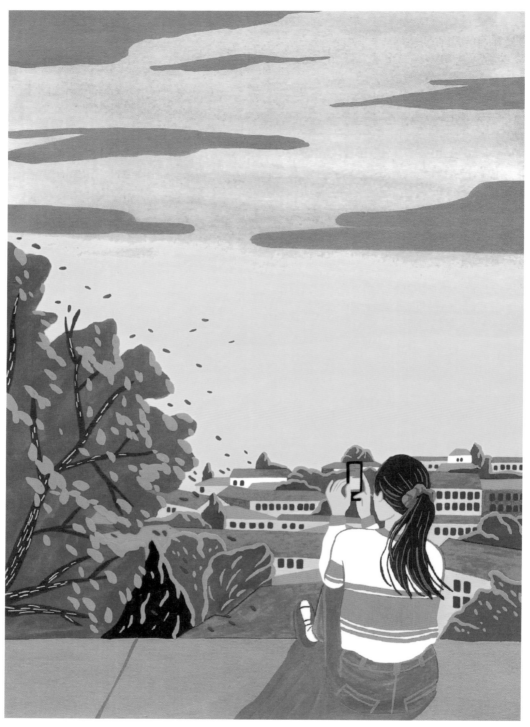

붉은색 지붕이 매력적인 프라하

드라마로 가끔 보았던 프라하는 머나먼 이국 도시였는데
실제로 만난 프라하는 친근하고 꾸밈이 없어 편안하다.
낮은 붉은색 지붕들이 이상하게도 한국을 떠올리게 한다.

컬러링 영상

숙소 근처 탐방하기

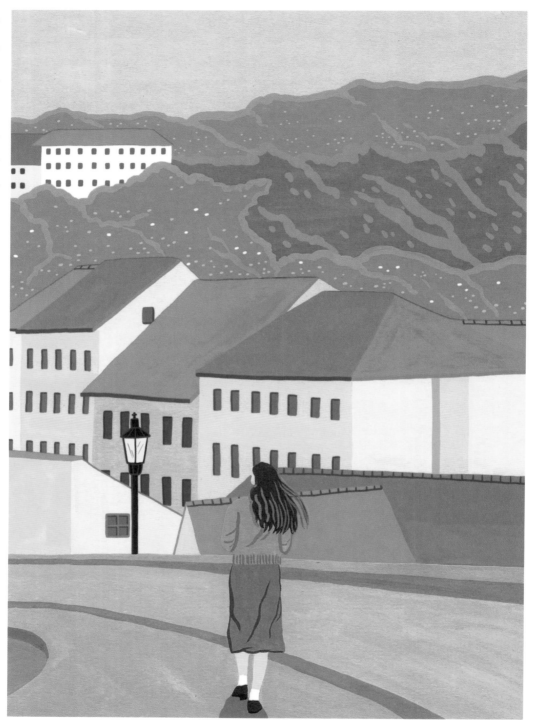

동네 한 바퀴. 현지인처럼 느긋느긋하게 걸어간다.
매일 보는 풍경인 듯 나는 아주 자연스럽다.
동네 개들도 온순하게 나를 반긴다.

컬러링 영상

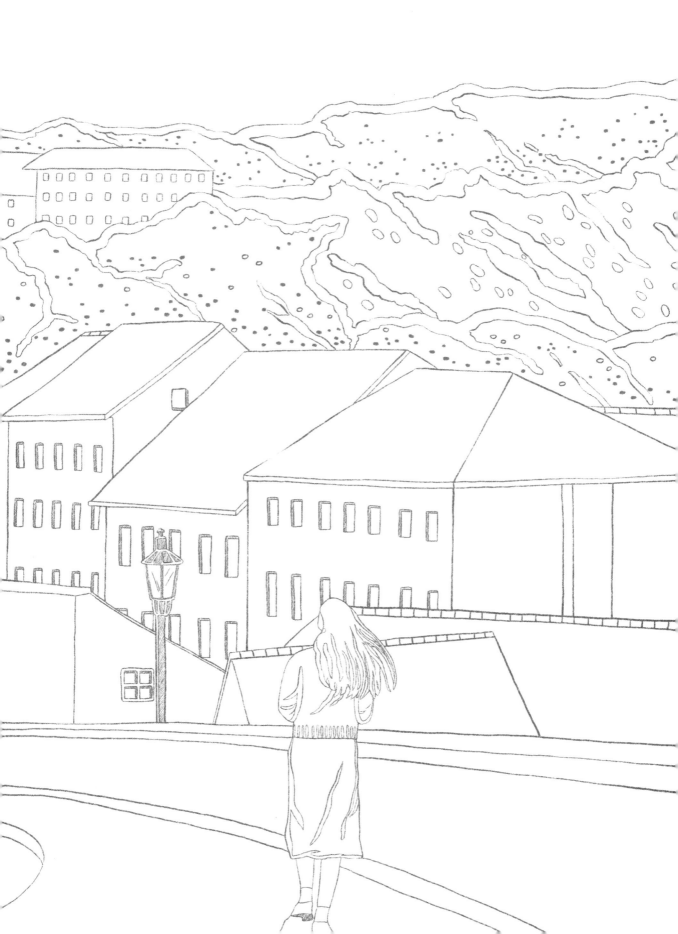

꼭 먹어야 할 당근케이크

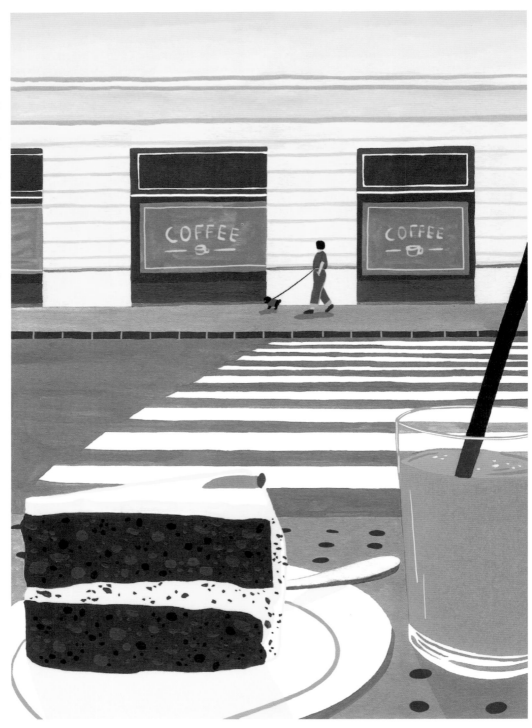

당근케이크가 유명한 프라하의 어느 디저트 카페를 찾았다.
소소한 사치를 누리며 확실한 행복을 느낀다.
행복은 언제나 가까이에 있다니까.

컬러링 영상

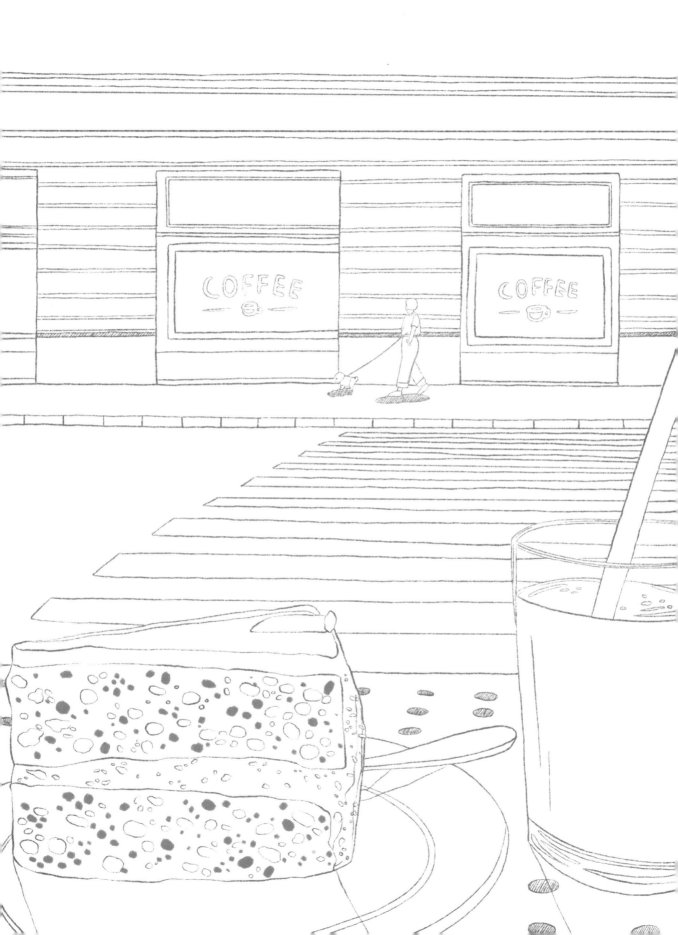

아
름
다
운

카
를
교

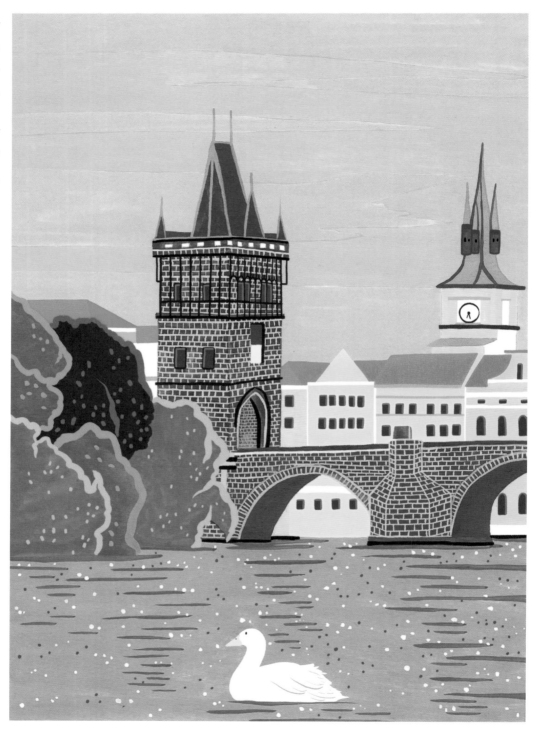

위에서는 아이들이 뛰어놀고 밑으로는 유람선이 지나간다.
카를교는 프라하 현지인들과 관광객들에게 가장 사랑받는 다리다.
이제 소원을 빌 차례.

컬러링 영상

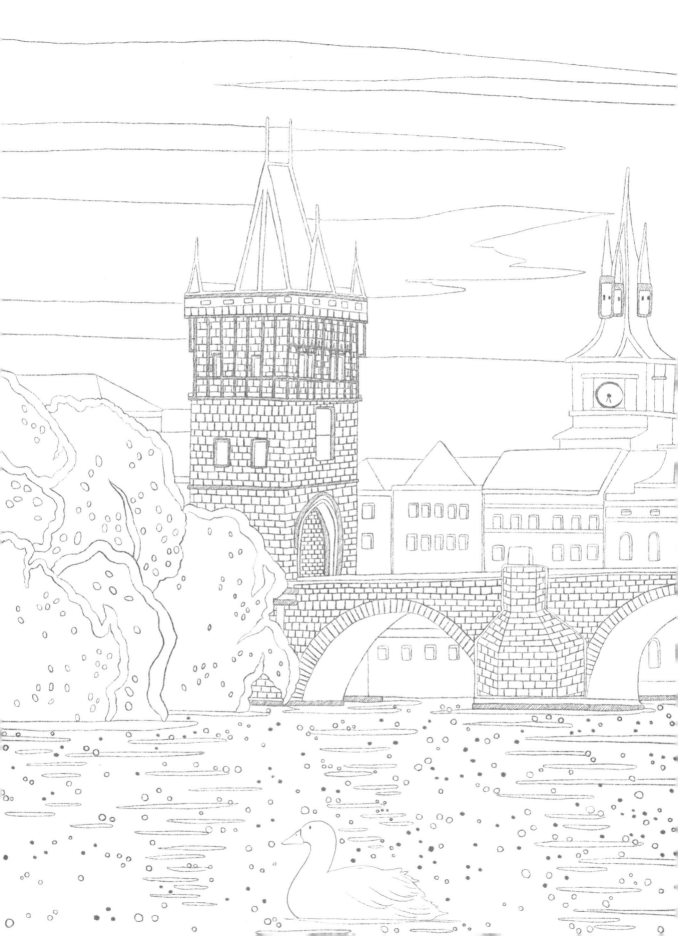

눈으로 담은 프라하성

프라하성을 보려고 프라하에 왔다고 해도 과언이 아니다.
카메라로 담을 수 없는 아름다움 앞에
나는 사진을 포기하고 온전히 눈으로만 담기로 했다.

컬러링 영상

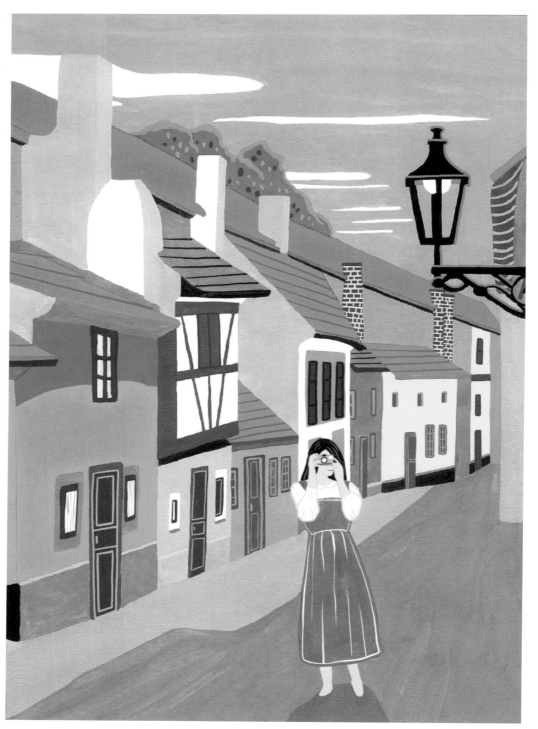

알록달록 황금소로

16세기 성에서 일하는 시종이나 보초병들이 살았던 골목, 황금소로.
화려한 이름과는 다르게 소박하고 아기자기하다.
색색의 건물들을 보며 프라하인들의 삶을 잠시 가늠해 본다.

컬러링 영상

레트나 공원에서 피크닉을

여름날의 비어 가든으로 유명한 레트나 공원에는
낮술 마시는 사람들이 간간이 보인다.
나도 질 수 없지! 비어 가든에서 산, 쌉쓸한 맥주 한 모금. 캬~.

컬러링 영상

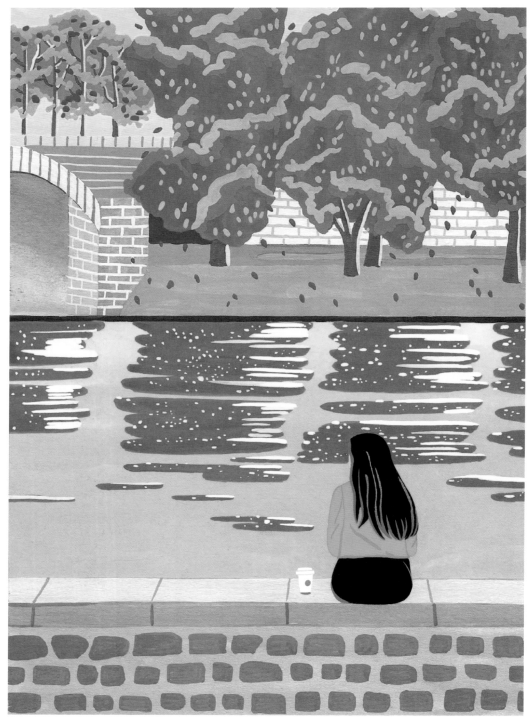

나만 알고 싶은 장소

수많은 관광객이 지나간 자리에 앉는다. 강과 하늘, 다리, 나무.
여행하며 수십 번은 본 풍경인데 매번 감동하는 이유는 뭘까.
인간도 이렇게 아름다운 존재였으면 좋겠다.

컬러링 영상

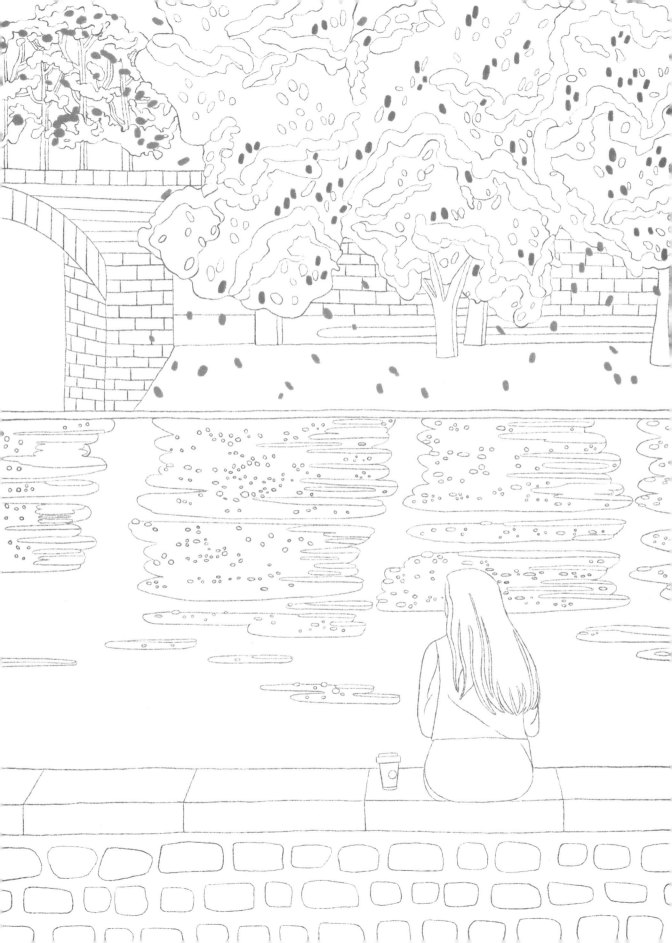

프라하의 빛나는 야경

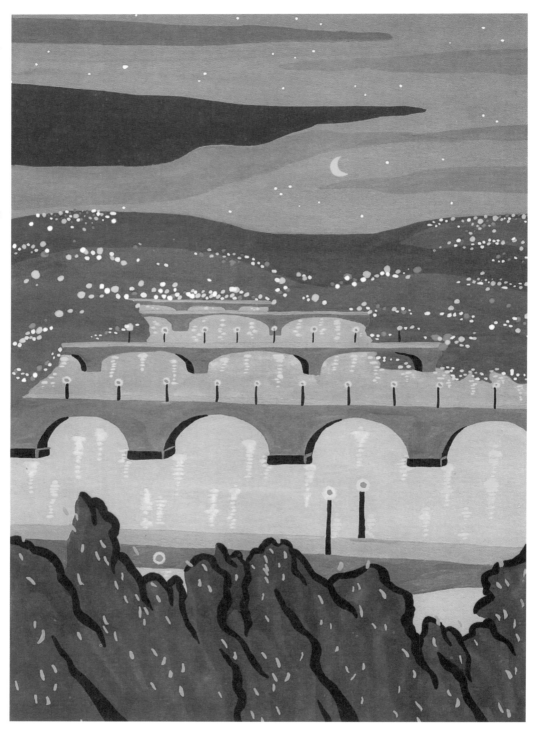

프라하의 꽃은 야경이 아닐까. 프라하성 주변으로 조명이 하나둘 들어오고
구시가지, 카를교, 유람선들이 한데 어우러져 완벽에 가까운 그림이 탄생한다.
아무에게나 사랑한다고 말하고 싶어지는 밤이다.

컬러링 영상

하
루
를　마
무
리
하
는　시
간

밤이 깊었다.
한순간 머물다 가는 여행자의 마음으로 남은 삶을 산다면 어떨까.
그러면, 갈대처럼 흔들리던 내 마음도 시나브로 단단해질 텐데.

컬러링 영상

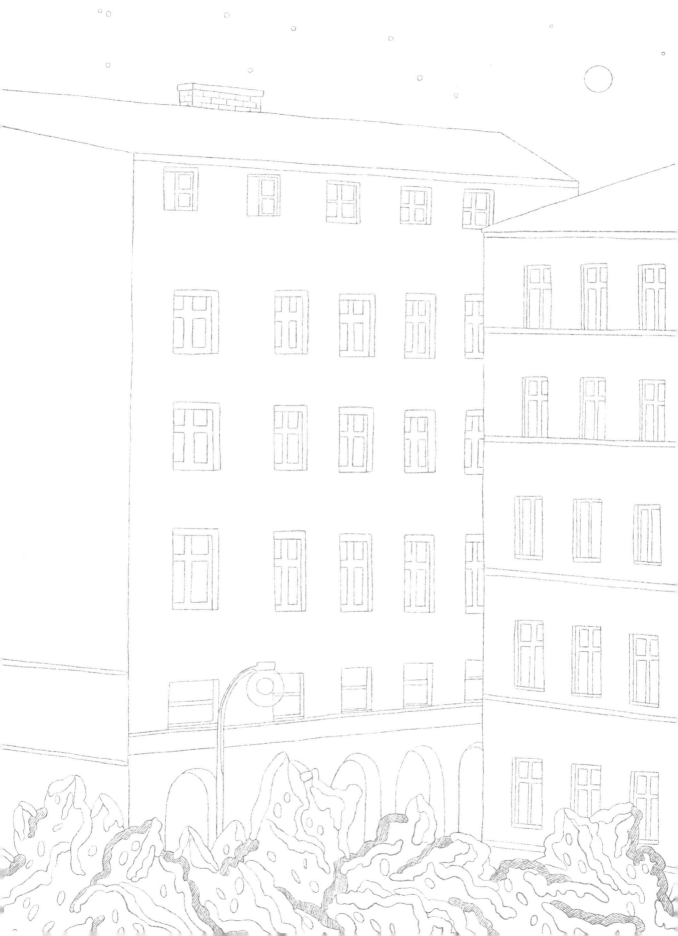

에 필 로 그

TRAVEL
ROUTE

•덴마크

•영국

•네덜란드

•독일

•벨기에

•룩셈부르크

•체코

•프랑스

•오스트리아

•스위스

•슬로베니아

•이탈리아

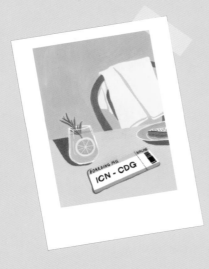

여행을 떠나다

일상이 더없이 지루하고 재미없게 느껴졌다. 새로운 걸 봐도 감흥이 없고, 사람 사는 일이 그렇듯 뻔해졌다. 권태기라고 해야 할까. 모험 같은 여행을 해야 할 때다. 이번 여행을 하면서 잊었던 나를 다시 발견할 수 있었다.

여전히 나는 작은 일에도 설레고 기쁘게 웃는 사람이었다. 사람 사는 일은 다 똑같지만, 그 안에서 소소한 행복을 발견했다. 콘크리트 바닥 대신 오늘의 석양을 확인하는 기쁨. 여행이 주는 즐거움이다.

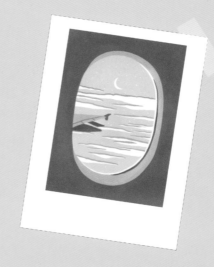

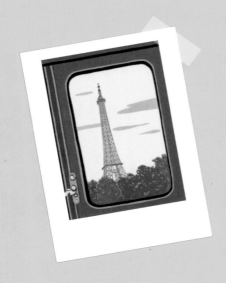

다정한 파리 사람들

운이 좋았던 걸까. 불친절하기로 유명한 파리 사람들이 하나같이 상냥했다. 나서서 길을 알려주고 눈이 마주치면 먼저 웃어주었다. 낯선 여행지에 대한 두려움을 파리에서 다 털어버릴 수 있었다. 다정함은 언젠가 돌려받는다. 여행을 다니면서 받은 다정한 마음을 이후에 한국을 찾은 여행객들에게 돌려줄 수 있었다.

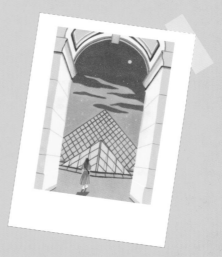

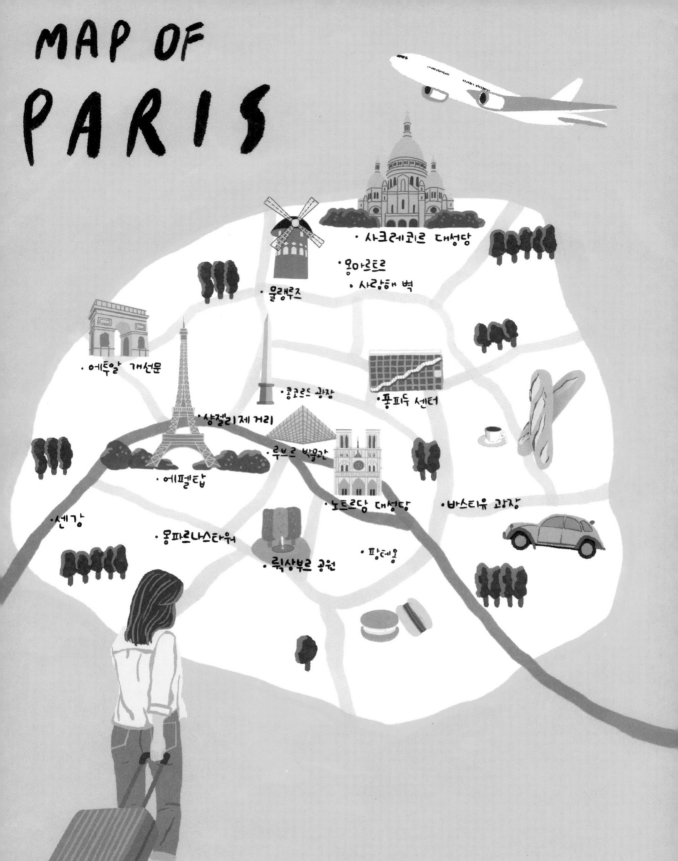

MAP OF
PARIS

- 사크레쾨르 대성당
- 몽마르트르
- 사랑해 벽
- 물랭루즈
- 에투알 개선문
- 콩코르드 광장
- 퐁피두 센터
- 샹젤리제 거리
- 루브르 박물관
- 에펠탑
- 노트르담 대성당
- 바스티유 광장
- 센강
- 몽파르나스타워
- 릭상부르 공원
- 팡테옹

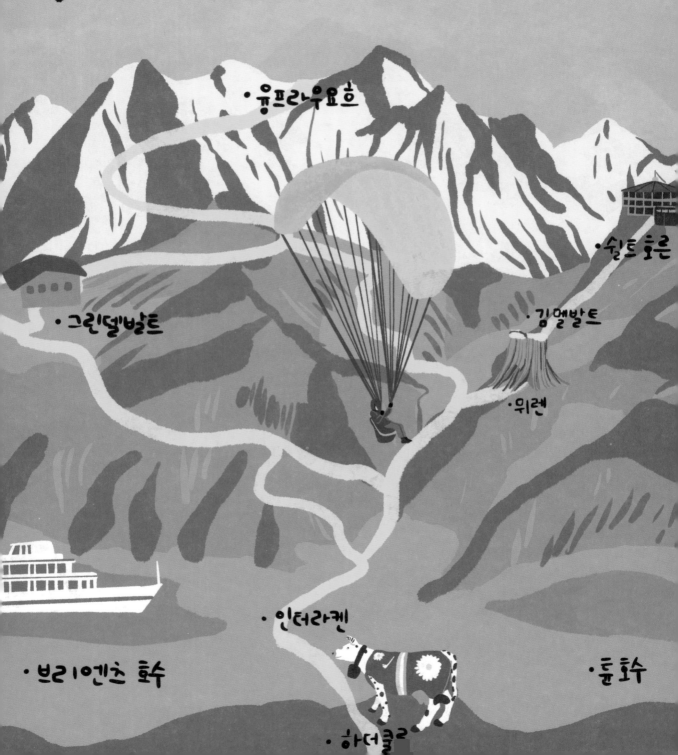

MAP OF INTERLAKEN

융프라우요흐

쉴트호른

그린델발트

김멜발트

위렌

인터라켄

브리엔츠 호수

툰호수

하더쿨름

대자연의 숨결, 인터라켄

자연의 아름다움에 새삼 감동했다. 때때로 미세먼지로 뒤덮이는 한국
에서는 맡기 어려운 신선한 공기를 마음껏 들이쉬었다. 평생 도시에
서만 살면서 자연을 알지 못하다가, 그 속에서의 침묵을 비로소 배웠
다. 침묵 속에서 어떤 본질과 더 가까워질 수 있었다. 내 존재를 느끼
는 시간. 더 느리게, 더 깊이 있게 일상을 살고 싶다.

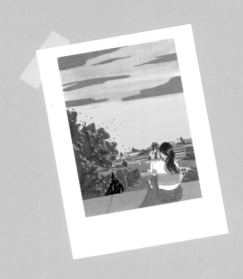

프라하, 끝은 새로운 시작

여행 후반부로 갈수록 시간이 쏜살같이 지나갔다. 인생에서 영화 같
은 순간들이 자주 찾아왔다. 행복이란 더 이상 바랄 것이 없는 상태라
고 했던가. 프라하에서의 시간이 내게는 그랬다. 돌아보니 길은 끝이
없이 나 있었다. 그 길 속에서 자주 헤매고 고생했다. 짜증도 많이 났
다. 다 잊고 좋은 순간만을 남기고 싶다. 여행은 그런 것이니까. 추억
보정!

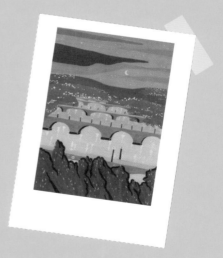

MAP OF
PRAHA

• 레트나 공원

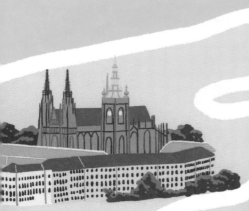
• 프라하 성
• 성 비투스 대성당

• 틴 성모 마리아

• 구시가 광장

• 카를교

• 천문 시계

• 페트린 타워

• 블타바 강

• 데트스키 섬

힐링의 시간, 여행 컬러링

초판 1쇄 발행 2023년 6월 20일

지은이 ┃ 김윤선
펴낸이 ┃ 유성권

편집장 ┃ 양선우
기획·편집 ┃ 상컴퍼니
편집 ┃ 신혜진, 윤경선, 임용옥
해외저작권 ┃ 정지현
홍보 ┃ 윤소담, 박채원
디자인 ┃ 박상희, 이시은, 박승아
교정·교열 ┃ 강지예
마케팅 ┃ 김선우, 강성, 최성환, 박혜민, 심예찬, 김현지
제작 ┃ 장재균
물류 ┃ 김성훈, 강동훈

펴낸곳 ┃ (주)이퍼블릭
출판등록 ┃ 1970년 7월 28일, 제1-170호
주소 ┃ 서울시 양천구 목동서로 211 범문빌딩 (07995)
대표전화 ┃ 02-2653-5131
팩스 ┃ 02-2653-2455
메일 ┃ loginbook@epublic.co.kr
인스타그램 ┃ www.instagram.com/book_login
포스트 ┃ post.naver.com/epubliclogin
홈페이지 ┃ www.loginbook.com

로그인은 (주)이퍼블릭의 어학·자녀교육·실용 브랜드입니다.